如何寫書法 觀念心法與技術工具

侯吉諒◎著

如何寫書法

《觀念心法》

鳴鳩乳燕寂無聲
日射西窗潑眼明午醉
醒來無一事只將春
睡賞春晴

東坡春日詩兩千零捌年貳月後吉諦書

開卷語

書法入門指南，
並不能教會你寫書法，
只能告訴你，
什麼是學習書法的正確方法和觀念。
知道方法，
和學會寫字是兩件事。
不要以爲你知道方法，
你就會寫字。

目錄

序｜學習書法的正確方法

我一直想出版《如何寫書法》這樣一本書，把學習書法應該有的基本觀念和方法，一次說完。

書法曾經很重要，是傳統讀書人最基本的技術之一，讀書要從識字寫字開始，而書法就是識字寫字的技術。

在科舉時代，書法寫得好不好，甚至會影響考試成績，影響一生的成就。

一九二〇年代以後，書法漸漸沒落，因為方便使用的硬筆傳入，慢慢取代了毛筆。到了一九九〇年以後的電腦時代，人們更是漸漸不再手寫，寫字被打字取代，書法更寂寞了。

然而就是因為這樣，所以寫書法這件事更顯得重要。

關於寫字的重要，是我在本書中首先要提到的觀念。

寫書法不容易，光是和寫書法有關的工具材料就不容易認識，更何況和寫毛筆字有關的技術、觀念，有許多以訛傳訛的錯誤，不但浪費了許多人寫字的時間、熱情，而且造成更多以訛傳訛的誤解。

「學習」，無非就習得正確的知識，以及不斷的排疑解惑。

侯吉諒

關於書法的許多錯誤的觀念如果不說清楚，對學習必然造成很大的阻礙和困擾，所以，除了講解、示範正確的方法，《如何寫書法》很重要的目的，就是幫助大家排除錯誤的觀念。

《如何寫書法》不一定能帶領想要學習書法的人進入書法的堂奧，但至少讓你不會因為錯誤的觀念而被耽誤終生。

然而，很重要的是，書法入門指南，並不能教會你寫書法，只能告訴你，什麼是學習書法的正確方法和觀念。

知道方法，和學會寫字是兩件事。不要以為你知道方法，你就會寫。

要學會書法，必須找一位老師，追隨學習；自學書法很難成功，甚至可以說不可能成功。

要學會書法，還是得跟隨老師，而你選的老師適不適當，也可以用本書的觀念去檢驗，如果老師不好，我的建議是，趕快換老師。

壹 學習書法的基本觀念

寫字不是只有寫字而已，
寫字反映的，
是所有和寫字這件事有關的元素的總和。

牽一髮而動全身

學習書法，極重要的是，基本觀念和方法要正確。

如果基本觀念和方法不正確，常常會產生很嚴重的後果。

例如，有學生說，為什麼他的字寫起來總是力不從心，筆非常不聽話。

於是我拿起學生的筆寫字，立刻就發現，學生的筆寫下去的時候，感覺是中空的，為什麼感覺中空，是因為毛筆的墨沒沾好，墨為什麼沒沾好？因為開始寫字的時候，筆毛沒有完全濕潤就沾墨寫字。再例如，有學生說他寫字總是歪的，不知為什麼？這時應該觀察學生寫字的方法對不對，下筆是怎麼下的、有沒有轉筆、有沒有注意整體結構的均勻，再注意他執筆的方式、沾墨的方法、順筆的方式對不對，同時，還要看他的坐姿是不是正確、筆有沒有拿得太遠、紙有沒有擺正等等，任何一個地方的錯誤，都可能造成字形歪斜。

寫字不是只有寫字而已，是所有和寫字這件事有關的元素的總和。許多人不注意這些東西，老師教書法的時候也不去理會學生的這些情形是否正確，只是示範寫字的方式，甚至只用紅筆修正有缺點的地方，這樣教、學書法，很難有什麼效果。

寫字的任何細節都牽一髮而動全身，想要學好書法，首先要有這樣的認知，要建立正確的觀念、方法和習慣，否則很容易碰到困難，也很容易因此停滯不前，最後就很容易放棄。

龜圖鳳紀日

五色烏呈三

頌不輟工筆

◆初學書法一般都從楷書入手，歐陽詢《九成宮醴泉銘》是最好的選擇。

養成認真的習慣

寫字一定要認真，每一筆一畫，一定都要專心寫。

一定要養成「凡寫字必認真」的習慣。

如果不認真、或不能認真、或無法認真，就不要寫字，等到可以認真的時候才寫。

王羲之之所以寫字寫得很好，是因為他很認真，寫字從來不馬虎，所以他的字無隨便的筆畫，每一筆每一畫都「真力飽滿」。

歷史上的名家那麼多，每個人多少都有缺點，王羲之的用筆完全沒有缺點，證明他寫字時習慣非常好。

養成了不好的習慣，要用十倍甚至百倍力氣才能消除。

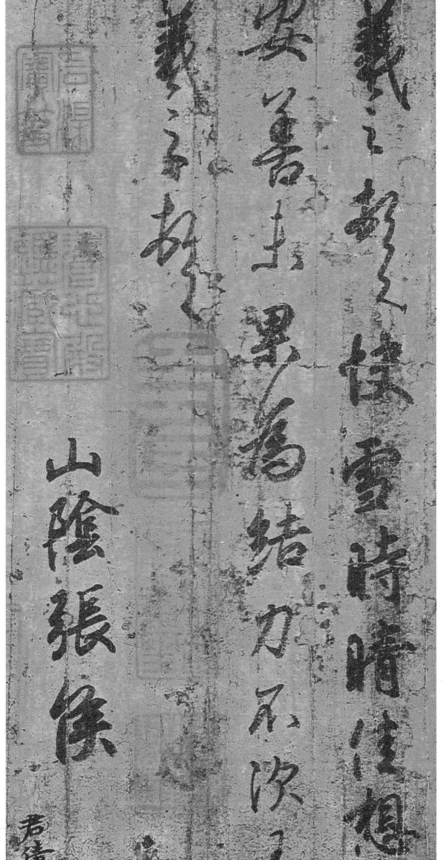

▲ 王羲之《快雪時晴帖》。王羲之寫字，幾乎沒有壞習慣。

初學書法學什麼？

現在許多書法班才藝教室教書法，仍然用描紅、填墨、墊字描寫的方式，用這種方式教學書法，只能說學好玩而已。

許多人學寫字，目的都是希望可以寫出漂亮的字。

問題是，連寫字的工具毛筆都不會用，能寫出什麼漂亮的字？

許多人，不管教或學書法，不去思考、解決這個最基本的重要問題，卻只是想要寫漂亮的字，可能嗎？

不會用毛筆，不懂毛筆使用的原理，但卻想要寫出漂亮的字，這樣寫字的結果，就是畫字和描字。

畫字和描字，再像法帖、名家字跡，也是枉然。

要檢驗一個人──包括所謂的書法家在內，會不會寫書法，很簡單，寫幾個行書看看，有沒有筆法、有沒有力道、有沒有節奏，好壞高低一切都立刻清清楚楚。

你選錯書法老師了嗎？

學習任何一種技術才藝，最重要的是入門的引導，起步是不是正確、方向是不是適當，就決定了你的發展，選錯老師，可能會讓所有的努力都白費。

可是，當你不懂的時候，你如何去判斷老師好不好、對不對？

我的看法是這樣的，在報名之前，一般都可以要求旁聽或了解上課的情形，不妨先去看一下上課的情形，如果有以下教法的，我建議就另外找老師，不要猶疑：

- ◆ 從描紅開始練習
- ◆ 用九宮格
- ◆ 作單一筆畫練習
- ◆ 用水寫紙
- ◆ 不規定字帖，讓學生自行練習
- ◆ 不完整寫一個字帖，一下子練太多種字體
- ◆ 不嚴格要求寫字的姿勢、執筆的方法，也不糾正學生的各種寫字習慣
- ◆ 老師只坐在自己的位置上改字，而不觀察學生寫字姿勢、用筆方法
- ◆ 不完整示範寫字的方法

◆ 一開始就要求懸腕

◆ 未指導學生用適當工具材料

◆ 開始就用宣紙寫楷書

◆ 說一些很奇怪、玄虛的理論

　基本上，如果是初學者，碰到以上的教學方法，我認為就應該找別的老師。

　如果你的老師要求嚴格，時時注意學生寫字的姿勢、方法，並且不斷地糾正，那就得好好把握。否則一旦養成壞習慣，就必須花很長時間去修正，與其如此，倒不如一開始就建立正確的觀念和習慣。

▶ 老師應時時注意觀察學生寫字的姿勢、方法正確與否。

自己練字，行嗎？

簡單來說，如果完全沒有基礎，自己練字是不可能成功的，浪費時間而已。書法沒那麼簡單，自己看書就能會。連王羲之都要有老師，你會比王羲之聰明嗎？

至少我沒遇過自學成功的例子。

想把字寫好，想體會用書法寫字的樂趣，沒有老師是不行的。

自己在家裡用毛筆練習寫字，可能有一點點感覺，但也就是這樣了，那叫做用毛筆寫字，和書法無關，也很難進步。

想學任何一項技藝，最好的方法，還是就近去找老師學習。

▼柳公權《玄祕塔》也是很好的楷書入門。

實證的學問

書法近年給我最大的啟示，是口說無憑、眼見不確、動手方知。

書法雖然是白紙寫黑字，卻不見得可以看得清清楚楚。

很多人寫信來問書法的問題，即使是他們以為很簡單的買什麼毛筆之類的問題，也很難回覆。因為，不知道一個人寫字的習慣、目的、方法，是很難推薦毛筆的。

其他的技術問題更是如此，書法很多東西面對面反覆說明都很難說得清楚了，更何況只是文字的描繪？

我跟隨江兆申老師五年，寫字、繪畫、篆刻，老師都是在創作的過程中完全展現他的技巧和境界，但可以吸收多少，完全看個人體會。

江兆申老師，字茮原，齋名靈漚館，一九二五年生於安徽歙縣巖寺鎮豐溪水畔，是著名的書畫、篆刻家、中國書畫研究學者，曾任臺北國立故宮博物院副院長兼書畫處處長。江兆申老師在傳統書畫、篆刻的研究和創作，都有豐盛的成就，不遑多讓於歷代大師。

長達五年的時間裡，寫字、繪畫、篆刻，什麼都看到了，但卻從來沒看過江老師寫楷書。有一次機會很難得，斗膽請老師示範九成宮寫法，老師示範了五分鐘，那五分鐘教的東西，我後來用十年時間才慢慢體會出來。

而　運　上　贄　不
飲　幾　德　咸　臣
耕　深　不　陳　冠
田　莫　德　大　冕
而　測　玄　道　並
食　鑒　切　無　巖
靡　井　潛　名　琛

▶ 江兆申臨《九成宮》局部

現代人大部份的知識都來自學習——聽來的，看來的，很少自己動手做。

雖然文字記載可以傳承許多前人的經驗，但書法終究是只有自己動手，才能了解真髓。

沒有動手之前，不會知道筆好不好寫、紙會不會暈、墨會不會太濃、字寫起來好不好看。

許多人喜歡引用一點前人的書法經驗，擺出一副專家臉孔，卻不知，在實證的學問之前，這種態度往往一露臉就被看穿了。

不懂就說不懂，並不難，但很多人卻做不到。

◤ 書法雖然是白紙寫黑字，卻不見得可以看得清清楚楚。顏真卿的行書，不是一般人印象中的楷書的樣子。

寫給希望小朋友學書法的家長

這個標題很長，不過，得這樣才清楚。

常常有一些讀者寫信來，問小朋友學書法的事，大部份很客氣，偶爾有些很沒有禮貌。很客氣的，我就回覆；不客氣的，就直接刪除。

但他們的目的都只有一個：問小朋友要學書法，什麼時候開始最好？能不能讓他們小朋友來和我學書法？

有一些書法家，他們的經歷上寫著：四歲、五歲的時候就開始寫書法……。

這種介紹讓人的感覺是，因為他們是從四歲、五歲的時候就開始寫書法，所以，現在才能如何如何……

許多家長因此非常著急，他的小朋友要上小學了，都七、八歲了，再來學書法會不會太慢？

這是台灣很多家長都會有的心情——不要讓我的小朋友輸在起跑點上。

可是，這樣的心態，經常就是揠苗助長的開始。揠苗助長的故事大家小時候都讀過，可是，似乎大家都忘了。尤其是自己當了父母之後，拼了命就要給小朋友「最多的」、「最好的」的教育，於是，小學生的校外功課排得滿滿的，鋼琴、小提琴、游泳、跳舞、圍棋……喔，對了，當然還有英語。

▲《趙孟頫尺牘》。趙孟頫的書法基礎功夫是他母親教的，父母希望小朋友多才多藝，不能光靠才藝班。

明遠挺至委弟出右盡願弟來

每切懷想想慮寒甘堆

動履勝常並有柔毛一釐年

粉十封朱橘一樣參果十桶專

筆馳

納聊見後言

有一個英語補習班的廣告，大概很吸引一些家長，因為那廣告裡的小朋友，一個個都口若懸河的、好像在發表國情咨文演說似的、氣宇軒昂的，在說著一些英語。

不知有沒有人和我的感覺一樣，那些小朋友，看起來都——很驕傲，很討厭。

為什麼要把小朋友教成那樣呢？為什麼小朋友會被教成那樣呢？

這樣的小朋友，即使再有才華，未來也很令人擔憂。

哇，有人說，不會有這麼嚴重吧？

就這麼嚴重。尤其是當父母連這種情形也視若無睹的時候，更嚴重。

許多父母，都習慣把小朋友丟到才藝班，然後什麼都不管，這種家長和小朋友，老實說，不會成功。

以前還教小朋友書法的時候，我曾經要求過小朋友的家長，要一起上課，要知道小朋友在學什麼。

所有的父母都只認真的上了兩次，之後就意興闌珊了，小朋友在寫毛筆字，媽媽在旁邊看報紙，我看不下去，所以再規定父母不要跟在旁邊，這一來，正中家長的心意。

這樣學東西會成功嗎？當然不會。

有的家長說，教小朋友不是老師的責任嗎？家長就是不懂，所以才請老師教的啊。

這話似是而非，教小朋友，不「全部是老師的責任」，家長得跟著學。

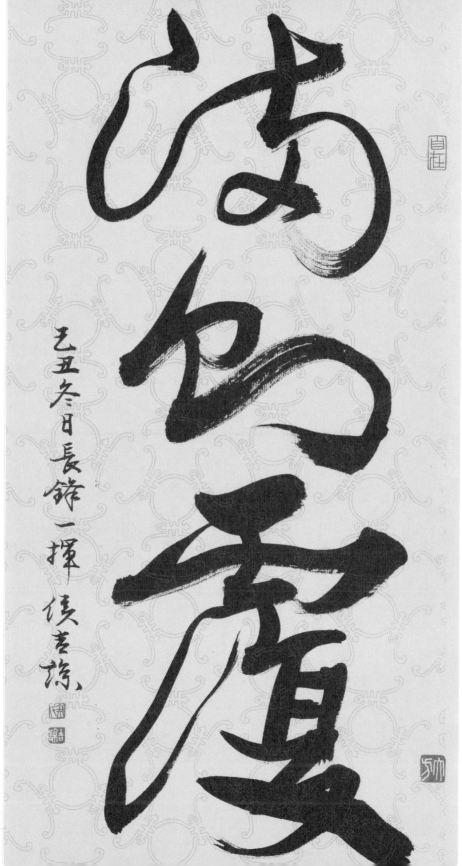

乙丑冬日長鋒一揮 侯吉諒

「滿則覆，中則正，虛則欹」古人的話不無道理。圖為侯吉諒書《滿則覆》。

有的家長不同意，可是我沒興趣啊？

咦，你自己不吃青菜，怎麼就只會要求小朋友要吃青菜？這樣小朋友會喜歡吃青菜嗎？

當然，經驗多了以後，我處理的方法很簡單，只想讓小朋友來學書法，而自己卻擺明了一點都沒興趣的家長，不教。

我有些學生，是學校裡的老師，所以碰到這種家長沒有辦法推辭，只能很有耐心的和家長磨。這種家長是自己不吃青菜，卻一天到晚打電話來學校拜託老師要讓他的寶貝小孩吃青菜。

你家的小朋友要不要吃青菜，可不干我的事，你要小朋友來學書法，也是你的事，而不是小朋友的事，更不是我的事。

那麼，怎麼辦呢？放牛吃草嗎？當然不是，做父母的，要在生活中帶領小朋友培養出興趣，聽音樂、看畫展、逛花市、菜市場、爬山、露營，讓他們多了解生活中的事情，如果他們有興趣，再引導他們去學習。

不在生活中啓發小朋友，而只是把小朋友送去各種教室學東西，這樣的小朋友一定會輸在太早起跑上，而且就輸在父母不當的期待上。

（這篇文章寫好後傳給國語日報，三天後新聞報導教育部規定學齡前小朋友不能補習，許多看起來很聰明的父母在受訪時表示反對這種規定，說什麼剝奪小朋友受教育的權利，這些父母其情可感，但其智可悲。）

放牛吃草
聖人無為
順其性天
乙丑夏刻此
並識俟吉琼

壹　學習書法的基本觀念

寫字的重要

越來越多人問，在電腦大量使用的時代，寫書法還有什麼用？

先不說寫書法，就說寫字有什麼用。

寫字和打字最大的差別，是寫字有一種「連心」的作用。

學生上課，手寫筆記可以幫助記憶，但打字卻只是打進電腦中，對記憶的幫助不大。整理資料也是這樣，用電腦很方便，但手寫的同時，腦子也在進行「記憶體整理」，有很多觀念想法，會在這個時候出現，那是很微妙而重要的過程，但打字幾乎沒有這種效用。

現代科技方便，許多人更乾脆用照相、錄影來記錄事情，如果只是單純的資料還可以，那些需要感受、整理的東西就不行。

我每天讀詩抄詩，看到特別有感覺的句子就另外抄下來，這樣留存了不少創作的靈感，無論寫書法、篆刻，或者是畫畫題詩，都有很大的幫助。

而寫書法，會讓寫字這件事的功能更深化、更內化。

因爲寫書法要用毛筆，用毛筆要高度的專心，專心可以產生強大的力量。

古人說「我手寫我心」，也常常說「字如其人」，寫字，的確是一個人內在的投射。一個人的性情修養、一時的喜怒哀樂，都會反應在他寫的字裡面，甚至人格也是。

▲ 侯吉諒書李白《春夜宴桃李園序》。寫字這件事反應的是，個人的內在、修養、甚至是人格特質的呈現。

在專心的基礎上，書法有了「修養」的基本意義。以前的人要小朋友練書法來培養耐心，實在非常高明。

現代人受到各種「教育商人」的影響，很多觀念不知不覺中變得很奇怪，再奇怪的潛能開發、雙語學習、軍事訓練，甚至打坐修禪，通通可以讓父母花大錢、小朋友活受罪不說，還變得越來越笨。

所謂「定靜生慧」，這是書法在現代人的生活中最重要、也是最基本的功能之一。

要潛能開發、要開啓智慧，只要每天花一個小時時間安靜寫字，持續的進行，不出三個月，就會看到明顯的效果。

而如果可以從書法開始，深入和書法相關的文學、歷史、文化等等知識，對生活內涵的影響，就更深遠了。

書法之用，大矣哉。

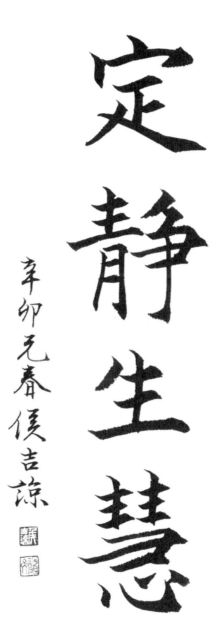

定靜生慧

辛卯元春 侯吉諒

▼ 所謂定靜生慧，這是書法在現代人的生活中最重要、也是最基本的功能之一。

你為什麼不懂書法？

書法是人類最精微深妙的書寫藝術，是中華民族最重要的寶藏之一，然而，很多人不懂書法，也覺得自己不會懂書法。

為什麼？

原因有很多——

其一，書法的確不容易懂

在歷史上，書法曾經是文人最重要的能力之一，因為讀書寫字，不能不懂書法，書法的好壞，關係到一個人的社會地位，如何寫好書法，甚至被認為是極重要的「秘笈」，不可以輕易傳授。既然不能輕易傳授，自然也就不容易了解。

唐朝的大書法家張旭就曾經說過：「書法玄微，難妄傳授。非志士高人，詎可言其要妙。」

張旭是大書法家顏真卿的老師，他的書法造詣，韓愈極為推崇，說已經到了「喜怒、窘窮、憂悲、愉佚、怨恨、思慕、酣醉、無聊不平，有動於心，必於草書焉發之。觀於物，見山水、崖谷、鳥獸、蟲魚、草木之花實、日月、列星、風雨、水火、雷霆、霹靂、歌舞、戰鬥，天地事物之變，可喜可愕，一寓於書。故旭之書，變動猶鬼神，不可端倪」的境界。

▲ 韓愈稱讚張旭的草書「變動猶鬼神，不可端倪」，然而張旭的書法成就到底如何欣賞？即使寫了幾年書法的人，恐怕也不見得很容易就看得懂。

但是，張旭的書法成就到底如何欣賞？即使寫了幾年書法的人，恐怕也不見得很容易就看得懂。

事實上，傳統談書法，都用比喻法，如「永字八法」的幾個筆法，（點）如高峰墜石；（橫戈）如長空新月；（豎）如萬歲枯藤；（戈）如勁松倒折，落掛石崖；（折）如萬鈞之弩發；（撇）如利劍斷犀象之角牙；（捺）一波常三過筆等等，寫得很有意境，但如何欣賞，到底美在哪裡，恐怕大家各有想像。

光是講筆畫已經如此玄奇，字體風格更是難以理解。

其二，很多人認為自己沒有藝術的慧根

就因為書法不容易懂，傳統談書法的方式一向也很玄，再加上很多人可能小時候寫書法曾被老師罵過，所以很多人就一直覺得，自己沒有藝術的慧根，不懂、也不會懂書法。

這幾年我教書法，常常推廣的一個觀念，就是，寫書法不必有天才，每個人都能懂書法。

因為所謂書法，也不過就是古人日常生活的寫字而已。文人寫詩寫文章固然用毛筆，一般人寫信、記賬，也都要用毛筆，用毛筆寫出來的字，基本上就是廣義的書法。有人可能會說，那種客棧夥計記賬的字，怎麼能算書法？

▶ 北魏時期，龍門刻碑。

壹 學習書法的基本觀念

當然算，事實上，現在很多出土的秦簡、漢簡，當代書法家當作珍貴經典來臨摹的人很多，但是它們卻只是一些「米一斤多少錢、酒一斤多少錢」的記載，那不是賬本是什麼？

被清朝人推崇到可以和王羲之的書法成就相提並論的「魏碑」，有一大部份是墓誌銘，那是什麼？簡單來說，就是墓碑。這些墓碑字寫得很生拙醜陋，有的還錯字連篇，但卻不影響它們的書法成就。

如果這些記賬的、寫錯的字都可以是書法，通常念了不少書的現代人，又哪裡會不懂書法？

大家都看過顏真卿的字，都會覺得正氣磅礴、雄渾有力，也都會覺得宋徽宗的瘦金體飄逸秀氣、王羲之的行書瀟灑自如，看得出來一個人的字雄渾有力、飄逸秀氣、瀟灑自如，還能說不懂、不會懂嗎？

▼ 宋徽宗瘦金體，風格飄逸秀氣。

掛彩中秋特地圓況當餘

閱魄澄鮮因懷勝賞初

縱月兔使詩人嘆隔年

萬象斂光增浩蕩四溟收

夜助嬋娟鱗雲清廓心

田豫秉興能無賦詠篇

其三，很多人不懂裝懂

書法大家都可以懂。

可是，要深入懂書法是需要學習的，不是偶爾看看就會了解。

再加上，社會上一直流行著一些「寫書法一定要用宣紙」、「寫楷書一定要用羊毫」的錯誤觀念，許多人不明就裡，以訛傳訛，甚至背幾個書法的專有名詞，就裝出一付自己很懂的樣子，到處批評、指導別人的書法要如何如何，風氣所致，很多人原本可能懂一點書法，搞到最後，就真的一點也不懂了。

事實上，有一些談書法的書，作者也並不真的多懂書法，只是抄抄古人的說法，再自己演繹、想像一下，講些故事，好像很懂書法，其實把那些故事、演繹拿掉，就可以發現，作者說的其實與書法沒有什麼關係。

其四，從臨摹開始

所以，要懂書法，比較有效的方法，就是多看書，而且是要看書法史的書，儘量選只陳述事實，沒有作者自己意見的那種，而且不能只看一本，最好多看兩三本，建立了基礎的知識以後，就比較不會被錯誤的觀念所迷惑。

然而，欣賞書法最好的方式，還是自己動手寫。也就是所謂的臨摹。

在書法並不普及的年代，花時間寫書法，當然是希望能夠可以寫出一手漂亮的字，但這樣的目的不容易達成，沒有寫上兩千小時，很難寫出好看的字。

永和九年歲在

永和九年歲在

永和九年歲在

永和九年歲在

永和九年歲在

永和九年歲在

永和九年歲在

于會稽山陰之

癸丑暮春之初會

者亦將有感

於斯文

辛卯春日以蘭亭序為課
帖佳筆揩墨妙心手雙暢
之趣古人未必有此境界　侯吉諒

▲透過臨摹，才能真正了解經典作品的精微所在。侯吉諒臨王羲之《蘭亭序》。

但臨摹卻可以很快理解書法的美妙，即使自己沒有辦法寫出和古人一樣的字體，也比較可以理解書法的美在那裡。

我曾經花了幾年的時間閱讀蘇東坡最有名的作品〈寒食帖〉，幾乎把可以找到的資料，都詳細的讀過很多次，但直到自己動手臨摹，才發現沒有臨摹之前，所有的閱讀都不算數。

只有通過臨摹，才能真正了解經典作品的精微所在。因為臨摹的過程，就是尋找、理解古人書法寫字的技術、美學所在的深度閱讀。

這點，書法和佛法一樣，都是實證的學問，只有自己動手、自己修行，才有可能到達智慧的彼岸。

◀ 欣賞書法最好的方式，就是自己動手寫，從臨摹理解書法的美妙。圖為侯吉諒臨歐陽詢《九成宮》。

臨摹

要了解書法、學習書法，臨摹是唯一的入門方法。

臨摹，就是對古人的經典作品練習，從經典中學習正確的方法，包括筆畫、結構、節奏等等。

拜科技之賜，現代人學書法的條件非常好，以前只有皇帝、大收藏家才看得到珍貴碑帖，現在都輕易可以買到。

所以現代人學書法的條件，比以前好太多，也因此，學習的觀念要適度改變。以前的人學寫字，只有從碑刻的拓本下手。碑刻的拓本實際上有很多錯誤，有許多錯誤的觀念也因為碑刻而來。

因此，學習書法很重要的概念，就是要想辦法「還原」古人寫字的真實面貌，這點在以前完全沒有辦法做到，因為你根本看不到古人寫字的原作，怎麼還原？

現在，各種古人墨跡都印刷出版了，要臨摹之前，就是要先去書店買字帖，同一個書法家的，要買他的經典碑刻，也要買他的墨跡本，碑刻與墨跡兩相對照，這樣就容易還原古人寫字的面貌，而後你才能了解、掌握正確的方法。

掌握正確的方法，臨摹才有意義。

臨摹理論上當然是寫得越多越好，但寫字不只是多就好，還要正確。沒有正確的方法，寫越多，錯越多，更容易養成書寫的壞習慣。

夫行吏部尚書充禮
儀使上柱國魯郡開
國公顏真卿立德
踐行當四科之首藝

壹 學習書法的基本觀念

臨摹的極限

寫字要從臨摹開始，臨摹的目的，是學習書寫的技巧、了解書法的美學基礎，從而建立自己寫出美感的能力。

一般都主張，學習古人經典，要做到形神俱備。

但人不是機器，完全複製別人的寫字風格是不可能的，所以也要了解什麼東西可學、什麼不可學。

更何況，許多傳統的書法學習方式和觀念並不正確，一味固執古法，沒有必要。

對初學者（完全熟悉一種字帖之前）來說，最重要的是，學會使用毛筆的正確方式，而不是斤斤計較於和字帖像不像。

▼ 人不是機器，完全複製別人的寫字風格是不可能的，所以也要了解什麼東西可學、什麼不可學。王羲之《大唐三藏聖教序》，清朝洪昇的臨摹最接近原作。

大唐三藏聖教

太宗文皇帝製

弘福寺沙門懷

晉右將軍王羲

寫字的二種方法

有朋友問，學書法是不是一定要從臨摹古人的作品開始？能不能直接臨摹自己喜歡的一些現代人的作品？甚至就直接寫自己的字？

這個問題，是許多初學者常有的困惑。

學習書法有兩種態度，一是立即享受寫字的樂趣，二是學習正確的方法。

要立即享受寫書法的樂趣很簡單，只要有筆、紙、墨就可以開始了，如果本來的硬筆字結構不錯的話，那麼很快就可以寫出還可以看的毛筆字，在熟悉了毛筆的使用之後，會寫得更像書法。

許多文藝界人士喜歡用日本製的那種自來水毛筆，出門在外很方便，碰到粉絲要簽名的時候，寫起來也看起來比較厲害，不過，這種方法也就到此為止了，不會再進步。

另一種，就是按部就班的學習，主要是臨摹古人的碑帖，在一個字一個字的練習中，學習掌握毛筆的正確使用方式，明白所有線條的來龍去脈，知道如何控制力道、節奏，了解書法的字體結構原理，而後慢慢體會控制毛筆的方法，這樣，幾個月也許可以學會正確的基本方法，慢慢的增加練習的字數，從兩個字到一整頁，方法得當的話，兩三年之後，應該可以比較自在的用毛筆寫字。

▲ 唐孫過庭《書譜》，是很好的書法理論和草書經典。

沒有下這種功夫的，很難真正了解書法，倒不是說書法有多麼神秘或神奇，而是毛筆是一種非常難以控制的書寫工具，只有從臨摹當中，才能建立、了解正確的筆法。

寫書法的眼力和手力是相輔相成的，寫的能力不到，往往也看不出來書法的精妙之處，光是看書、看書法、看別人的解說，是很難真正理解書法的。

書法不僅寫字的技術要練習，即便只是欣賞，也需要學習，而學習最好的方法，就是動手寫字，沒有動手寫字，老實說，我認為不可能進入書法的堂奧。欣賞時只會停留在喜歡與否、好不好看的層次而已。

▲ 要想欣賞理解經典作品之美，唯有動手寫字，才得以進入書法堂奧。侯吉諒臨王羲之《蘭亭序》，長達三十多年，每次臨摹皆有不同感想。

◀ 臨摹古人經典是學習書法的不二法門。顏真卿書法。

曹　賞　勤　金
龍　其　學　緝
襄　判　侍　男
金　京　郎　穎
鄉　兆　蔣　清
男　兵　洌　介
頤

教學書法的師徒關係

這幾年教書法，我特別著意兩件事，一是用現代的、可分析的方式，建立學習書法的觀念和技術，一是建立（或恢復）一種我理想中的「師徒關係」。

長久以來，有太多關於書法的不正確的觀念，干擾、阻礙著書法的教育與學習，也侵蝕、損害書法這個特有的文化技藝，以致書法這種重要的文化根本在現代社會嚴重流失。

我試圖建立簡單而正確的方法，讓學習書法的人可以在最短的時間內，學到最正確的方法，並建立正確的觀念與技術。

除此之外，我也希望可以建立一種理想的「師徒關係」，而不只是知識的販售與技術的買賣。一般的補習班、語言教室，知識只是一種可以按時間、內容標價出售的商品，學生與教師之間，也不存在師徒間求是問道的關係。

書法是中國人的文化基礎，除了書寫的技藝，還承載著華人特有的文化，因而學習書法，正如同國文不能只教單字、解釋這些東西一樣，學習書法，不能只有書寫的技術，還必須是文化、歷史、美學、甚至是身心的整體修養。只有師徒關係，才能傳授這些文化的元素。

沒有這種心情的，只是想要學才藝的，或是想要淺嚐即止的，沒有堅持下

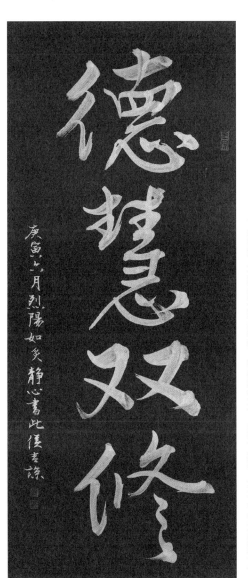

▲ 學書法，不能只學寫字的技術，還必須是文化、歷史、美學、甚至是身心的整體修養。

去的，不會有機會把東西學好。

台灣父母喜歡把小朋友送去才藝班學才藝，認為這樣小朋友可以多才多藝，但對小朋友學了什麼，卻又沒有什麼概念，甚至不太關心，彷彿只是小朋友的事，他們都忘了，身教重於言教，父母不可能什麼都會，但多少知道一下相關知識是很重要的，最主要的是這種參與的態度，才能讓小朋友更積極認真。

美學賞析的誤導

市面上有許多講書法的書，談書法的美如何欣賞，坦白說，讀這類書，大都是浪費時間而已。

要欣賞書法，要先懂得書法的基本原理，包括使用毛筆的力學原理、字體結構的幾何關係、紙張與墨的物理關係，而後才能談到如何欣賞書法。

如果這些都不知道，或者這些都不談，就如同解釋飛機如何在空中飛行一樣，談半天，其實什麼都不知道。

有許多學者寫的書法欣賞和理論，乍看乍聽之下好像內容很豐富，好像有很多觀念、想法、角度，但如果完全沒有書法的寫字基礎，根本無法判斷對不對，看了半天還是無法理解，有些書法之美的賞析，還根本是胡說八道，傷害了初學書法者的純潔心靈，與其看這樣的書，不如好好找一本書法史、喜歡的字帖來好好讀，剛剛開始可能完全看不懂，但看多了，慢慢就會有一些收穫。

▲
《洛神賦》為三國時期曹植所著。圖為宋高宗趙構書《草書洛神賦卷》局部。

年䘏三日壬申　第十三

尖使持節蒲州諸軍事蒲

刺史上輕車都尉丹楊縣開國

真卿以清酌

贈贊善大夫季明之靈

銀青光

▶要欣賞書法，要先懂得書法的基本原理，否則只是聽聽故事而已。顏真卿《祭姪文稿》的美，就很難理解。

熟悉是唯一的

學習任何經典，都強調熟悉的重要。

要把《易經》學好，很重要的方法，就是把《易經》全部背下來，要把中醫學好，就要把《黃帝內經》、《傷寒雜病論》全部背下來，要學《老子》，就要把《老子》全部背下來。要成為夠水準的演奏家，就要把樂譜整個背下來。

學書法也是如此，面對經典，最好的方法就是背。

背什麼？背碑帖全文，而後是碑帖的基本筆法、字體結構、神韻特色。

要把任何一個帖子背下來，都是非常困難的事，所以要有方法。

背一個帖子，要先從書寫的基本技術熟悉起。在楷書中，永字八法的點、橫、豎、勾、仰橫、撇、斜撇、捺這些基本筆法，一定要非常熟悉，如果連基本的筆法都無法掌握，那根本就談不上寫字。

初學書法，最忌狼吞虎嚥，一開始就寫一大堆不同的字，結果沒一個字、甚至沒一個基本的筆法掌握得好，這樣寫再多再久，也沒有意義。

寫字一定要一個字一個字的練習，練習數百、上千次，完全理解、背熟了其中的筆法、結構、變化，這樣寫字才會產生意義。

▲ 背一個帖子，要先從書寫的基本技術熟悉起。

物質明

流應焉

開德如

隨效雜

感靈響

變不共

明福共

不要做單筆畫練習

書法中有一些筆法特別困難，所以有人常常會不斷地加強單筆畫的練習。

單筆畫練習的最大壞處，就是喪失寫字的連貫性。

漢字結構是有機的，寫字的筆畫順序和字體結構息息相關，前筆接後筆的筆畫轉換，也是很重要的筆法，很多人練字只練看得到的東西，其實看不到的筆畫也很重要，虛筆的連綿映帶、氣息不斷，到了行書、草書階段最為重要，做單筆畫練習，很容易把寫字的「氣」給忽略了，因而養成一筆一畫的寫字方式。

▲ 寫字要一個字一個字的練習，直到完全理解、背熟其中的筆法、結構、變化，如此寫字才有意義。

▲ 楷書與行書筆意對照。漢字結構是有機的，寫字的筆畫順序和字體結構息息相關。

貳 書法的工具與材料

寫字要有許多講究，首先，就是要講究筆墨紙硯這文房四寶。

工具、技巧、樂趣

寫字要有許多講究，首先，就是要講究筆墨紙硯這文房四寶。

為了追求某種風格而改變工具，古人很早就懂得這麼做。清朝康熙雍正年間的金農以風格奇特的隸書聞名，他那種橫畫粗平、直畫尖細的筆法，用一般的毛筆很難表現，用傳統的練法，可能也不容易練出個所以然來。我在書上看到，說他寫字總是把筆頭剪掉，於是我用扁平頭的水彩筆寫金農的字體，哈，就是這個味，很容易就複製出來。

▲ 金農以其風格奇特的隸書聞名。風格與工具材料是息息相關的。

現在有一些有創意的書法家，常常拿毛筆以外的工具寫字表演，宣稱是創意，其實，用布、用竹子、樹枝寫字，唐宋以前就有很多人試過。

杜甫〈飲中八仙歌〉中說「張旭三杯草聖傳，脫帽露頂王公前，揮毫落紙如雲煙」，張旭，便是大書法家顏真卿的書法老師。顏真卿有〈述張長史筆法十二意〉一文傳世，詳細記載他和張旭學習書法的過程與心得。

小說拜師學藝大師傳授秘笈。長史時在裴儆宅憩止，已一年矣。眾有師張公求筆法，或有得者，皆曰神妙，僕頃在長安師事張公，竟不蒙傳授，使知是道也。」

剛剛開始的時候，顏真卿雖然師事張旭，卻不蒙傳授筆法，在裴儆家裡住了一個多月後，顏真卿有事必須離開，所以請求張旭：「倘得聞筆法要訣，則終為師學，以冀至於能妙，豈任感戴之誠也！」於是「長史良久不言，乃左右盼視，怫然而起。僕乃從行歸於東竹林院小堂，張公乃當堂踞坐床，而命僕居乎小榻，乃曰：書法玄微，難妄傳授。非志士高人，詎可言其要妙？書之求能，且攻真草，今以授予，可須思妙。」

於是師徒二人，一問一答，反覆辯證討論筆法的要訣。

就是這個張旭，酒酣耳熱之際，甚至會以頭髮沾墨，狂草一番，他的〈肚痛帖〉等作品有很好的摹本存世，筆墨糾結，線條扭來扭去，果然是一副肚子很痛的樣子。

▲ 張旭《肚痛帖》。

書法和小說中的武功一樣，功夫練到最高的境界，柔軟如花葉都可以隨手變成厲害的暗器。一個有一定書法功力的人，用敗壞的毛筆寫出精采的字，並不太困難。

不過，話雖如此，我還是老實講究工具的精良。所謂工欲善其事必先利其器，我服膺是說。因此在工具材料的尋找上，也不遺餘力。

紙，當然是要找最好的紙；墨，也是要用最好的墨，還有最好的筆，以及很多很多的硯台。不過，除了硯台比較貴以外，紙、筆、墨都不一定是價格高就好。

學生來找我學書法，自備了一支一千五百塊的毛筆，並不好用，我送給他一支一百五十元的，結果寫起來更稱手。

墨也是，很多墨貴得不得了，二兩的墨條賣到三四千的都有，可是不見得好用。我收藏了不少古墨，也買了不少現代的墨，也有一些是大陸、台灣製墨名家送的，黃山松煙、桐油煙、各種廠牌、品相都有，實際使用後證明，貴的不一定好用。一個朋友說得好，墨嘛，能黑就是好。簡單明白。

除了筆墨紙硯文房四寶，調色用的盤子也很重要。我常常去買各種盤子當調色盤，不好用的，或者品相不適合的，則打入廚房。造型簡潔優雅的盤子，用起來會比較愉快。

▲ 作者收藏的各種古墨。

另一個朋友解釋他買了很多
硯台的原因是：硯台買了就會
磨，墨磨了就只好寫字畫畫。這
是好方法。

當然，講究文房用品，和書
畫作品的好壞並沒有一定關係，
不過歐陽修〈六一論書〉說過：
「蘇子美嘗言：明窗淨几，筆
硯紙墨皆極精良，亦自是人生一
樂。」喜歡寫字畫畫的人都應該
懂得這樣的樂趣。

▼ 工欲善其事必先利其器。

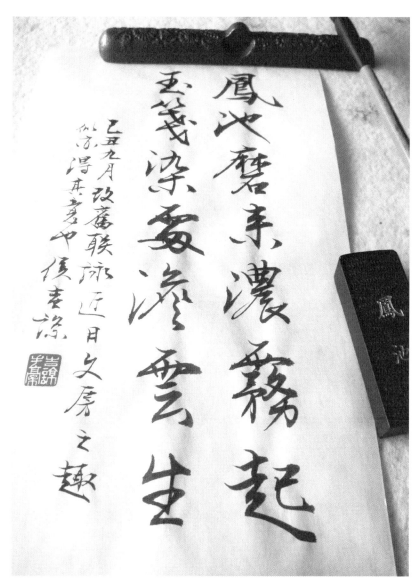

▲ 蘇子美嘗言：明窗淨几，筆墨皆極精良，亦自是人生一樂。

說筆

寫書法要用毛筆，毛筆是寫書法最重要的工具。

毛筆的種類很多，所有動物的毛，都可能被拿來做毛筆，雞、羊、狼、兔、馬、牛、人等等的毛，都可以做成寫字的毛筆。

寫字要慎選毛筆，因為毛筆的品質好壞，對寫字的影響極大。

很多流傳廣泛的觀念中，如寫書法要用羊毫、要用不好的筆、用報紙練字等等，都是錯的觀念。

寫書法「最好要用羊毫」的說法，在台灣的書法界相當流行，這個觀念不知從何而來。我在想，可能和臺靜農先生寫字喜歡用日本溫恭堂的「長鋒快劍」、「橫掃千軍」這兩種超長鋒的羊毫筆有關，畢竟臺靜農先生的字名氣太大，而林文月寫類似〈臺先生寫字〉的好多文章，也都膾炙人口。影響所及，許多人以能使用長鋒羊毫為能事，這是本末倒置了。

不但筆毛的種類會影響寫字，各個時代做的筆，也都不太一樣。我們現在非常習慣的毛筆長相，筆鋒長度、筆的直徑兩者的比例，大概在三比一到四比一之間。在唐朝的時候，毛筆的形製卻遠遠不是這個樣子。

唐朝的毛筆形狀比較像蒜頭形短錐，筆鋒長度、筆的直徑兩者的比例大概

在二比一左右，筆毛種類也和後來常用的羊毫、狼毫不同，唐朝的毛筆，筆毛大都比較硬，就是兔毫，白居易紫毫筆樂府詞云：「紫毫筆尖如錐兮利如刀。」這個紫毫，就是兔毫，兔毫是所有動物毛中剛性最強的，兔毫不但硬，而且尖端利如刀，難怪以前的楷書看起來那麼剛強。唐朝人寫字，是用硬毫筆。

到了宋朝，毛筆的形式發生很大的改變，筆毛的配方也不一樣了，那是因為宋朝以文官治國，整個社會對毛筆的需求量變大，為了節省成本，毛筆的工藝變得比較簡單，性質當然也跟著發生變化，毛筆既然不同，寫出來的字，也就不一樣了。

書法史上談論書法，大都集中在名家風格的特徵，很少談到毛筆工藝與書法風格之間的關係，所以沒辦法掌握其中的關鍵技術。

寫任何字體風格，用不同種類的毛筆會有不同的表現，有時用不對毛筆，很可能字都寫不出來。

這幾年我所有的筆幾乎都是訂做的了，那是在了解自己的寫字需求與筆毛種類的關係之後，研究開發的結果。

有些人知道我在那裡訂筆，也跟著去買，但買回來卻覺得不好用。這是因為，每一種毛筆，需要的技術並不相同，如果功力不到，就沒辦法控制，沒辦法控制，就不好用。

寫書法很重要的過程，就是寫到什麼程度，要用什麼筆，太早太晚都不適合。

初學書法的人，我一般都建議買「蘭竹筆」，因為這種筆的大小、形式、筆毛配方都比較統一，不同廠商做的筆，相差不會太大，比較不會有沒筆可用的顧慮。

但到了某個程度以後就要換筆，換筆毛更好、反應更敏銳的筆，這樣才能應付更複雜的筆法。

但初學者一開始用太敏銳的毛筆會很難控制，反而會延緩進步的速度，所以也沒有必要一下子就買太特殊的毛筆。

我始終相信，工具的講究，是爲了要使創作方便，而不是以工具的難用程度，來證明自己的能力高超。寫書法，目的是要把字寫好，而不是要去勉強征服特定的工具與不適用的材料。

▼ 寫字要慎選毛筆，因為毛筆的品質好壞，對寫字的影響極大。

惟永壽二年青
龍左沺歖霜月

買筆

沒寫過書法的人，大概很難想像「毛筆缺乏恐懼症」是什麼心理狀態。

一般人買毛筆，大概是一支兩支的買，但對寫字的人來說，好筆是必要工具，十支百支的買，是常有的事。

字的風格、大小，和毛筆息息相關。用對毛筆，進步會很快，沒選對毛筆，常常事倍功半、甚至徒勞無功。

但好筆也不是買了就會用，還要仔細體會筆的特性，從開筆到筆鋒磨損，其中的變化細緻幽微，對寫字的影響很大。

這幾年我所有的筆幾乎都是訂做的了，那是在了解自己的寫字需求與筆毛種類的關係之後，研究開發的結果。

當初之所以做筆，很大的原因，是有一陣子發現自己退步了，而退步的原因，是學生用的筆不好，影響了我寫字的習慣，這個結果太嚴重，所以下定決心做筆。花了八個月的時間，研究出一支可以寫楷書、行書的筆，並讓學生在學習四、五個月後換筆使用。

換筆對學生來說，也許有一段時間需要適應，因為我做的筆很細緻、彈性變化很大，可以表現的細節很微妙，不是那種初學者買的粗筆可以相提並論。

而如果掌握了用筆的訣竅，通常就會快速進步。

因為學習時間、個人資質的不同，學生慢慢發展出各自的特色，需要用的筆，種類也慢慢多了起來，偶爾學生有需要，我也會拿自己用的筆給學生用，但前提是，他們自己要先去找筆、試筆，在找筆的過程，可以學到很多東西，如果完全靠我，固然有好筆可用，但也失去許多自我學習的機會。

有了這種摸索與自我學習，才會了解，可以用到我做的筆，是多麼幸運的事。我用自己做的筆，每次都有滿滿的感謝，感謝這個時代的進步，可以用到這樣的好筆。這種心情，或許不是一開始就用到我的筆的學生可以體會的。

因此我也常常提醒學生，有了筆以後就要更知珍惜、更努力，任何一支好筆，都是心血的結晶，不是有錢就可以買到。不要以為一切都來得輕鬆、理所當然，我可沒義務幫學生做筆。

▲ 用對毛筆，進步會很快，沒選對毛筆，常常事倍功半、甚至徒勞無功。這是我訂做專門寫隸書的筆。名為「樂府」。

紙張

寫書法的紙張比較特殊，不是每一種紙都適合寫字。

初學者一般都用毛邊紙，有一定的吸水性，可適當表現筆畫的粗細變化。

現代造紙技術非常進步，種類繁多，但機器做的紙張一般都不適合書畫，書畫用紙，還是得手工製造。

主要的原因，是機器紙張不吸水。

機器紙張在製造過程中，為了達到大量生產的目的，會在紙漿中加入各種藥劑，讓紙張的製造可以符合快速自動化生產的需求，而這樣生產的紙張，在墨色的表現上並不適合書畫使用，大量生產的紙張，並沒有很嚴格的保存要求。除此之外，還有許多其他複雜的因素，使得大量生產的紙張不適合拿來畫畫寫字。

總之，書畫用的紙張，無論練習、創作，仍然以手工紙為佳。

而手工紙的種類繁複，光是去那裡買什麼紙，就是一門很大的學問。

以寫書法來說，不是買了宣紙就可以高枕無憂。事實上，買了宣紙以後，可能正是災難的開始。

宣紙是書畫紙張當中最有名的，一般人的觀念中，也總是以為寫書法就是一定要用宣紙。

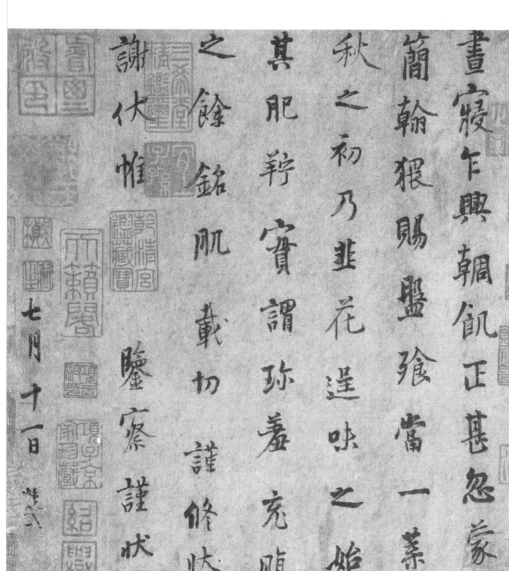

畫寢乍興輖飢正甚忽蒙

簡翰猥賜盤飧當一葉

秋之初乃韭花逞味之始

其肥䍩實謂珍羞充腹

之餘銘肌戴切謹修伏

謝伏惟

七月十一日　　鑒察謹狀

宣紙是一種吸水性非常強的手工紙，不會控制的話，寫字會暈滲得一塌糊塗。

事實上，很多人寫學書法，大都「死」在宣紙上。

初學書法，大多從楷書開始，而用宣紙寫楷書，卻正是天下困難的書寫技巧之一。

但很多人從小被教導的觀念和方法，卻是用宣紙寫楷書。

唐朝人如果用宣紙寫字，很可能就不會發展出楷書這樣的字體。

唐朝人用的紙張，多是桑、麻、楮、竹、藤這類比較不吸水的皮紙寫字。

宣紙雖然現在名氣很大，但實際上的應用卻很晚。至少到明末清初，大部份的書法家，都還是用比較不吸水的皮紙寫字。

我的學生學一定程度以後，我會要求他們開始用雁皮和白玉寫字，雁皮紙細緻而微吸水，可以適度的表現寫書法需要的滲墨性，白玉是埔里廣興紙寮開發的手工紙，性質接近宣紙，墨色很漂亮，濃淡對比很大，但沒有宣紙那麼會暈滲，所以比較容易控制。

用好紙的目的，在好紙可以表現出墨韻，使寫出來的字具有相當神采，這是非常重要的視覺訓練。

很多人寫字寫了很久，卻始終不知道什麼是墨韻和如何表現墨韻，最大的原因，應該就是用錯紙張。

用錯紙張有絕對性的影響，不可不講究，也不能不小心。

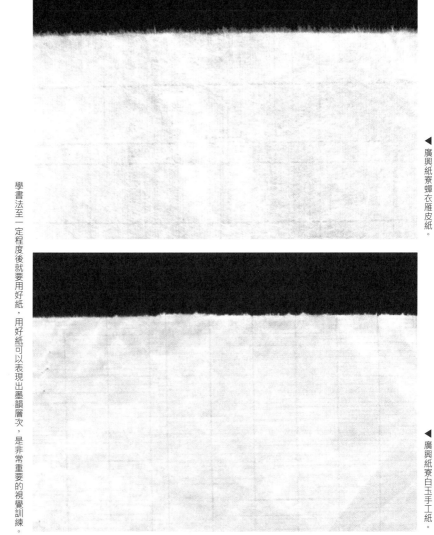

▶ 廣興紙寮蟬衣雁皮紙。

▶ 廣興紙寮白玉手工紙。

學書法至一定程度後就要用好紙，用好紙可以表現出墨韻層次，是非常重要的視覺訓練。

貳　書法的工具與材料

墨與墨汁

現代人寫字，大多使用墨汁，因為方便。

現在科技進步，墨汁的品質比起二、三十年前，可說天壤之別。一九六○年代，我小時候用的墨汁，擱置一段時間以後就奇臭無比，而且還會沈澱凝結，真是非常可怕。

但無論墨汁如何進步，還是無法和磨墨相提並論。

墨汁因為要保持濃度均一和防止腐敗，必須加入適當藥品來達到目的，而這些東西在墨汁倒出來以後就會開始產生變化，通常是變得黏稠濃厚，相當影響寫字的爽利度。

墨汁的好處是方便和濃度均一，可以讓初學者不必花太多精神去對付墨，而能夠專心寫字。

但到了某個程度以後，磨墨卻是絕對必要的過程。最重要的理由是，磨墨的墨，寫起字來很明顯比較柔軟細緻。市面上賣的墨汁，我大多用過，寫字的感覺，就是比較粗硬。

用墨汁寫字，即使是寫楷書還是比不上磨墨那麼細緻和富有變化，而寫行草的時候兩者的差異就更為明顯。

磨墨相對於墨汁來說麻煩許多，也比較不容易控制，甚至需要一定的練習才能準確掌握，而如果不是磨墨寫字有難以比擬的優點，誰還要那麼費事的磨墨寫字呢？

▲墨汁的好處是方便和濃度均一，可讓初學者在入門習書階段專心寫字，先不必花太多精神在制墨的濃度；待學到某個程度後，磨墨是絕對必要的過程，左圖為作者訂做的墨「詩硯齋墨」。

墨條

磨墨要用墨條。一般書法用品店、美術用品社、文具店都有賣。

因為台灣有一段時間不提倡書法，所以台灣做墨的人漸漸都改行了，就我所知，就只有一位陳嘉德還在做墨。

日本也有一些墨家很有名，像鳩居堂、古梅園等等，都還有做墨，但日本的墨非常貴，一般不會建議初學者買日本墨來用。

現在生產墨最蓬勃的地方，還是中國大陸，以上海和安徽的墨廠最有名。

安徽是文房四寶之鄉，筆墨紙硯都有深遠的傳統，在大陸改革開放以後，隨著經濟的起飛，筆墨紙硯的生產迅速恢復可觀的規模，許多私人企業、個體紛紛投入文房四寶的研究和生產，成績相當不錯。

我用的墨大都是安徽的墨，安徽的墨主要是胡開文、曹素功兩大體系，各有特色。這幾年，徽墨的新興廠家不少，品質也都相當優異，一兩從台幣幾十元的學生墨到三四百的書畫墨，都可以用，比起二十年前那種漂亮但磨不黑的墨，可是高明多了。

徽墨除了胡開文、曹素功本店、藝粟齋、玄香齋、遺風堂、敏楠氏、蒼珮室、萬杵堂、佐甫、寶墨堂，做的墨都相當有水準。

貳　書法的工具與材料

圖為日本古梅園製的墨，此墨價格約一萬五日幣。無論墨汁如何進步，還是無法和磨墨相提並論。

一刀彫風
立ち雛
古梅園老舗

這些個體廠家規模不一，有的只是小家庭式的工廠，有的則有自己的梧桐樹林，但生產出來的墨，基本上都很好用。

這兩年因為大陸書畫人口眾多，講究文房四寶的人也越來越多，所以許多筆墨紙硯的廠商都紛紛向高單價的商品發展，而這些高單價的商品，大都號稱「遵古古法」，凡是遵古法做的宣紙，一張可以賣到將近一百台幣，一兩號稱「手工點煙」的墨，甚至可以高達台幣一萬多元，那幾乎是收藏級的清朝古墨的價格了。

這種頂級價格的墨，是不是有頂級的品質，實在很讓人懷疑。其中當然不免有哄抬炒作的嫌疑，墨是要買好用的，而不是買貴的，貴的墨，不一定好用，許多所謂遵古法製造的東西，其實並不一定有道理，現代科技這麼發達，墨的配方、工序，在顏料中都不算是獨門工藝，也不一定有什麼秘方妙法，太貴的墨，老實說，沒道理。

二○○九年，我決定開發一款屬於我自己的墨，所以在試過各家的墨品之後，改良出一款形式美麗、發墨柔細如油、墨色烏黑亮麗的墨，並用我的畫室名字取名為「詩硯齋墨」。

詩硯齋墨是我用過最好的墨，這其中也許有我主觀的心理因素在內，但實際使用上，詩硯齋墨的確有其他廠家生產的規格墨比不上的地方，因為就好像筆、紙一樣，我都根據自己的需要做過適當的調整，所以用起來比一般買來的墨更稱手。

硯台

硯台是寫字工具材料中最沒有消耗性的，一方硯台，即使天天使用，也沒有用壞的時候。

在文房四寶中，硯台的觀賞性、把玩性最強，所以許多書畫家都喜歡收藏硯台。

我的畫室名叫詩硯齋，用詩代表我的文字創作、用硯台代表我的書畫篆刻創作，而齋呢，一個朋友說得好，就是房子小小的。

房子小，但收藏的硯台卻多，數以百計，原因是，我對硯台有一種莫名的喜愛。

傳統硯台有四大名硯之稱，各個朝代的四大名硯種類排名都不盡相同，但大抵上，端硯、歙硯是一定有的。端硯是廣東肇慶產的硯台，肇慶古名端州，所以這裡產的硯台叫端硯。歙硯則產在古歙州的安徽，所以叫歙硯。

端硯因為名氣大，加上坑口在水下，開採危險，所以自古以來就很名貴，到了現代更因已經不再開採，所以價格非常昂貴，可以看的硯台起碼要台幣十萬以上，等閒碰不得。

◀ 水舷坑水波紋歙硯。

歙硯主要的產地是現在行政區域劃歸江西的婺源，所謂的四大名坑就集中在彼此距離僅幾十公尺的一個小小的山頭上。歙硯相對端硯來說，開採非常容易，所以價格相對便宜許多。

歙硯的另一個特點，是不管價格高低，一般說來都很好用，兼具下墨快、發墨細的特色，用歙硯磨墨，有一種非常爽快而精緻的感覺，磨出來的墨液濃黑如油如膏，寫字的感覺特別細膩，在好紙上表現出來的漂亮墨韻，能讓人真正感受到寫字的神妙和快樂。

當然，品相好、工藝精湛的歙硯也不便宜，尤其是這種天然的材料，只有越來越少，因此歙硯的價格也不斷上漲，幾乎幾年就可以上漲一倍，頂級的硯台更成為行家的搶手貨，常常貴得讓人買不下手。

但無論如何，寫字的人至少都要有一方品相好的硯台，放在桌子上，立刻顯現出一種文雅的氣質。宋朝文人對文房四寶非常講究，對歙硯更是讚不絕口，蘇東坡就有詩〈龍尾硯歌〉歌詠歙硯：「黃琮白琥天不惜，顧恐貪夫死懷璧。君看龍尾豈石材，玉德金聲寓於石。與天作石來幾時，與人作硯初不辭。詩成鮑謝石何與，筆落鐘王硯不知。錦茵玉匣俱塵垢，搗練支床亦何有。況瞳碧天照水風吹雲，明窗大幾清無塵。我生天地一閑物，蘇子亦是支離人。粗言細語都不擇，春蚓秋蛇隨意畫。顧從蘇子老東坡，仁者不用生分別。」

另外，蘇東坡還寫過〈偶於龍井辨才處得歙硯，甚奇，作小詩〉：「羅細無紋角浪平，半丸犀璧浦雲泓。午窗睡起人初靜，時聽西風拉瑟聲。」蘇東坡說，「硯之美，止於滑而發墨，其餘皆餘事也。」但是，「發墨者必費筆，不費筆必退墨，二德難兼。」而當他看到好友孔毅甫和僧秀曇所藏歙硯後，不禁稱讚那兩方硯，石材已達到「澀不留筆、滑不拒墨」二德相兼的水準了。

其他如歐陽修、黃山谷、米芾等人，都寫過詩篇表達他們對歙硯的喜愛之情，寫字的人，如果也可以擁有一方歙硯，用那樣的硯台慢慢磨墨寫字，那才能真正體會寫字的快樂。

▲水舷坑水波紋歙硯。

試墨

這幾年有幾次大規模試墨，所以買了大陸、台灣、日本的十幾種墨來試，花了很多錢，也花了很多時間，後來好不容易才找到幾種墨可用。

說勉強可用，是指那條墨可以磨得黑、價錢合理、市面上很容易買到，不怕沒墨可用。但要談墨韻什麼的，就比較難要求了。

不過，為了找到品質好的墨條，還是得不斷地講究追求，畢竟現在做墨的人越來越少了，古人隨便可以得到的東西，現代人反而很難買到了。好用的墨就是其中之一。

試墨要花很多時間，這些測試的結果通常會教給學生，並且要求他們也開始磨墨。

不講究文房四寶的人，不可能把字學好，這是學書法的基本配備，用時髦的話說，這是整體的配套措施，學書法不能只學寫字的技術，而其他相關的東西都不講究，甚至連磨墨都不會，這樣是很難把字學好的。

▲ 試墨要花很多時間，為了找到品質好的墨，還是得不斷地講究與追求。

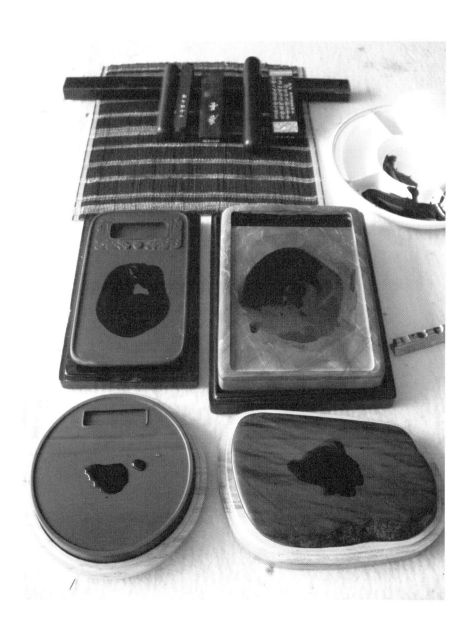

紙張與字體風格

古人最重視紙墨關係大概是宋朝，蘇東坡、米芾都有許多他們用墨非常講究的記錄，看故宮展出的他們的墨跡，的確都墨色深沈，讓人有一種「深沈到夢裡」的感受。

後來的人好像沒有特別講究墨，董其昌開始用淡墨寫字，形成風潮，寫字的人就愈來愈不講究墨的好壞了。

宣紙的大量使用，讓墨色的對比變得相對容易、輕鬆，似乎也是這樣，所以後來的人都不講材料，而只講書畫創作的墨韻等等。

宣紙的大量運用，固然增加了書畫的某些特性，但同時也削弱或排除了原本的特色，例如唐宋那種精緻的書畫風格，在明朝以後就漸漸消失了。

也是董其昌之後，中國書畫就落入一種因循老舊又故作玄奇的筆墨之說，雖然，筆墨之說的確有很高明的道理。但明顯的事實是，中國人的書畫就開始隨意甚至隨便起來，不再在材料上努力改進。

傳統書畫和其他繪畫極大的不同，就是風格與材料的關係非常嚴格，要寫小楷，用宣紙就是很難做到，要寫隸書，就是要用會吸水的宣紙，不了解材料和風格的密切關係，學習書法會多走很多冤枉路。

▲ 米芾《紫金硯帖》局部。宋朝蘇東坡、米芾對於用墨皆非常講究。

參 寫字的基本技法

在了解書法的筆畫如何書寫之前，要先知道書法的演變過程，以及使用毛筆的原理，不知道這些，就直接學筆畫怎麼寫，很容易產生錯誤。為了方便讀者起見，本輯篇章書法實用技術，請參閱本書下一篇《如何寫書法──技術工具》。

肆 寫字的進階概念

學習書法，是眼力和手力不斷相輔相成的過程。

手寫不到，很多時候就無法理解書法的道理，

更無法看見擺在眼前的字美在哪裡。

書法入門秘訣

以前剛剛寫書法的時候，常常聽到「學書法要二十年」之類的話，我每次對這種說法都很「敬畏」，心想，如果是要寫二十年才行，那我還學得了嗎？

後來，又看到許多書法家「把池水都寫黑了」的故事，更想，古人比較沒事幹，四書五經讀完就差不多可以算秀才了，現代人從小要學那麼多知識，哪有那麼多時間在書法上？難道寫書法一定要花那麼多時間嗎？

還有另外一說也叫人很沮喪：寫字要從小就寫起，這樣才能寫好書法。很多朋友不敢寫字，很大的原因就是小時候沒學好書法，成年後（或老了）手沒那麼靈巧了，所以就更認定寫不來書法。

等到自己寫字有一點心得了，才發現，以前那些說法都「只對一半」。對一半的事情通常就是錯的。

一，不是從小就練字才好

先看古人的例子：一般總覺得，古人從小讀書識字，唯一的方法就是寫毛筆字，加上他們一輩子都用毛筆，所以寫毛筆字寫得好是應該的。

事實當然不是這樣，范仲淹小時候家裡很窮，他媽媽是用畫沙的方式教他

認字的；明朝大師文徵明小時候很笨，到七歲還不會說話，第一次參加生員考試時，因字太醜被列為三等，不能參加鄉試，那至少也是十多歲的事；康熙乾隆兩位皇帝都極為推崇的董其昌，也是十七歲參加松江府會考，因寫字太差，只得第二名，所以才發憤練字；清末的書畫大師吳昌碩小時候更窮，所以他只能用鐵釘在石頭上學筆畫。近代台灣書法界極受推崇的臺靜農，自稱三十歲以後才開始寫字等等，類似的故事都告訴我們，寫毛筆永遠不會太晚。

再者，現在許多父母喜歡早早讓小朋友學才藝，以免輸在起跑點上，不過，我觀察的結果，大都是白花錢。別的不說，小朋友最好八九歲以後才練字，太早了肌肉未發達，筆都拿不住，寫什麼毛筆？用毛筆畫畫倒是可以。

二、學書法不需要特別天份

許多人因為覺得自己沒有藝術天份而放棄學書法，這應該又是小學老師的錯。

書法的原始意義是用毛筆寫字，在使用毛筆的古代，那是每個人都要學會的技術，和有沒有天份無關，既然是每個古人都要會的事，現代人沒理由學不會。

不知從什麼時候開始，人們漸漸把寫書法這件事當作需要有天份才能做得到的事，這很奇怪。可以理解的原因，大概是我們都把用毛筆寫字等同於藝術，但如此大張旗鼓的結果，是很多新兵還沒上戰場就陣亡。寫書法要先有用

毛筆寫字的態度，要先回復到這個原始的功能，如此用毛筆寫字才不會顯得太高深，對很多動不動就說寫毛筆一定要如何如何的嚇人觀念才能免疫。

三，學會寫書法要多久時間？

第三個常見的問題，是前面所說「學書法要二十年」的說法——要學會寫書法，究竟要多久時間？

再以董其昌為例子，他自己的說法是「三年有成」，文徵明沒有確實的時間記錄，不過大概也不會超過十年。

不要以為古人都很品學兼優，每天沒事幹只是練字，至少大才子唐伯虎從小就不學好，一天到晚混太保，還是文徵明看不下去，寫信勸他要奮發向上，所以唐伯虎才花一年功夫準備考試，這才得了「南京解元」這個名號，花一年功夫準備考試，這就包括寫字和讀書兩件事，唐伯虎的例子告訴我們，古人不乖的例子很多，也不會每天只練字。

再說，古人可用的時間比現代人少多了，至少現代人到了晚上還可以繼續做事，古人沒電燈，晚上通常要早早睡覺。

學寫毛筆，最大的秘訣，是「每天練習，持之以恆」八字。每天寫半小時，甚至十五分鐘，有個好老師，最慢大概一年可以寫出基本的概念。

當然，有興趣有時間有心情，每天花的時間越多越好，沒時間寫字，看看字帖，在心中想像如何下筆起筆、默記筆畫字形，都很有幫助。

印太傅因家于齊焉世之學老子者則紲儁學

儁學焱紲老子道不同不相為謀豈謂是邪李

耳無為自化清靜自正

嘉靖戊戌六月十有九日為

北山鍊師補書此傅於是余年六十有九

矣歐陽公嘗言夏月據案作書可以消暑

忘勞然余揮汗秇筆秖覺煩苦爾豈公自

有所樂也是日午後微雨稍涼但苦窓暗

▲ 許多人因為覺得自己沒有藝術天份而放棄學書法，其實寫書法不需要特別的天份。明朝大書法家文徵明和董其昌都是十七歲以後才開始練書法。

寫字最大的毛病是虎頭蛇尾，興致來的時候一天寫三四小時，可是每個月只寫一次，這樣就很難寫好書法。寫字和學騎腳踏車是一模一樣的，每天騎，忽然有一天可以「自動平衡」了，那就過關了。有許多人從小立志學好英文，但只是「三不五時」的背單字，英文會好才怪，寫毛筆也是這樣。

那麼，如果要寫出一個名堂，要多久？

四、寫多久可以「出師」？

這個問題比較不容易回答，不過，我認為，方法對了，要「很會」寫書法，也不必二十年。一般來說，方法正確的話，「每天練習，持之以恆」大概三到五年可以掌握一定的技術。

古人也有例子，明末的大書法家王寵只活了三十九歲，還有許多書法家不到四十歲就可以寫得很好，例子太多了。

不說古人，我看現在很多高中生寫字也都不得了，高中畢業也不過十六七歲，這個時候的文徵明、董其昌，字還醜到不能見人呢。

當然，「很會寫書法」是一個十分抽象的概念，怎樣才能叫「很會」？我覺得，可以隨時隨地用毛筆、書法的筆法寫字，那就差不多可以說很會了，大部份的古人也就學到這裡而已，只有那些刻意要追求書法的功力和自我風格的，才會不斷鑽研。那個階段有那個階段的問題，初學者不必為還沒發生的事情操心。

深山前海冷雨漲層

密清晨寒翠光達

望煙雲行看泉義

月靜好日偏長

零玖年肆月信吉瑜

五、正確的觀念

寫字很容易，有筆有墨有紙有帖子就可以開始，但是要進步神速，最重要的是要有正確的觀念。

「寫字前」的正確觀念主要有：

1. 要相信寫字不太困難。

2. 要相信每天寫的重要。

3. 相信任何年紀都可以寫好書法。

做任何事都是這樣，有信心，就容易一些。

再來，就是寫字過程的重要觀念：

1. **一定要看帖寫字。** 看帖寫字是為了學習使用毛筆的方式、筆畫的特色、字形的結構這三件最重要的事，但大部份的人寫字都不看字帖，只是埋頭一直寫，這樣寫來寫去不過就是重複自己的習慣而已，沒有用。

2. **一定要一個字一個字寫，不要寫一筆看一筆。** 許多人練字「過於認真」，寫完一筆就停下來看帖子，看完再寫下一筆，這會養成「寫字斷氣」的習慣。寫字就是一個字一個字寫，也儘量不要做一筆一畫的「分解動作」練習。不過也有些老師主張筆畫先練好再練全字會比較快，要信誰，當然是自己決定。

3. **楷書、隸書，初學者應該一個字練熟了，再換一個字練。** 我有的學生

抱怨學三個月十二次，練不到二十個字，說有的老師一次就教很多字。但關鍵在於，「寫過很多字」不等於「會寫很多字」，只是「寫過很多字」那是沒用的，要每個字的筆畫、結構、用筆的技巧都寫到很自然了才有用。中國字的筆畫結構很多是重複的，基本的筆畫、字形掌握到了，接下來就是「乾坤大挪移」，字就越來越容易掌握，會越寫越快，初寫書法的進度，簡單來說是「初學若止，中學則行」。「初學若止」大概是兩個月的時間，不過有的人悟性好、手感佳，一兩次就上手的也很多。

4. 行書要一字、二字、三字、四字、然後整句的練。例如「新春納吉」四字，四個單字先練，練好了以後嘗試寫新春、納吉，而後才是新春納吉。

5. 一定要每天練習。寫毛筆的手感要熟悉，一旦停止，就需要花許多時間才能重新抓回來。每天寫，比較容易記住那種感覺，如果一星期只寫一次，大概有一半的時間要重新尋找手感，每天半小時的效果比一周一次四小時的效果好很多。

六、排除錯誤的觀念

長期以來，關於書法有很多錯誤的觀念，大家爭來爭去，徒然浪費許多時間，更嚴重的是，在初學階段聽到人家告訴你這樣不對那樣不對，那就不可能寫好字了。事實上，許多喜歡發表議論的人，對書法其實多半一知半解，一知

半解和不懂沒什麼兩樣，對這種人的批評或說法，完全可以不必理會。我把常見的錯誤觀念和說法列舉如後，這些都可以不必放在心上：

一、一定要用宣紙

二、一定要用羊毫

三、一定要用雙鉤鵝頭法執筆

四、一定要懸腕寫字

五、一定要從楷書學起

六、一定要磨墨

七、一定要從顏真卿和柳公權學起

八、一定筆要對著鼻子

九、一定毛筆要握得越緊越好

之所以會有以上這些錯誤，是因為早期的書法教育其實很粗糙，教的人通常也只是一知半解，而且通常相信某一種方法、使用某種工具材料才是正統、是天下唯一的。書法沒有一定不對的方法，也沒有一定對的方法，所以可以不必理會以上的說法。

這類的錯誤觀念還有很多。

至於要買什麼毛筆、字帖、工具等等，請看〈技術工具篇〉。

天地玄黃宇宙洪荒日月
盈昃辰宿列張寒來暑注
秋收冬藏閏餘成歲律名
調陽雲騰致雨露結為霜
金生麗水玉出崑岡劍獅
巨闕珠稱夜光菓珍李奈

寫書法從什麼字體開始

對初學書法的人來說，從什麼字體開始學，是很重要的入門。

書法的字體至少有篆隸楷行草，名家風格更是難以計數，如何選擇非常重要，但也非常困難。

有的老師讓學生選自己喜歡的字，有的老師堅持一定從楷書入手，有的老師則任由學生高興就好，三次換一種帖子。

因此產生許多觀念的差異，有人就因此認為，楷書一定要寫好，打好基礎，才能學其他。

其實，以上這些方法都有一定的道理，也都有一定的偏差。

我教書法，是以〈九成宮醴泉銘〉為入門，剛剛開始的時候非常緩慢，可能一期三個月學下來，不過學個二、三十字而已。

〈九成宮醴泉銘〉有「楷書極則」之稱，是唐初書法大師歐陽詢的經典作品。之所以用〈九成宮醴泉銘〉當作入門的範本，是因為〈九成宮醴泉銘〉在書法史上具有極為重要的承先啟後的地位。歐陽詢總結了之前的書法字體發展，歸納出最理性的楷書筆法與結構，使楷書的筆畫技術、字體結構完全成

熟，在他的影響下，再開啓了顏真卿、柳公權的楷書系統。所以，把〈九成宮醴泉銘〉練好，上可繼承隸書、行書、魏碑的風格技術，下可繼續探究顏柳的典範，不但節省許多學習的時間，也可以很清楚的了解書法的演進。

但我常常強調，寫多沒有用，寫正確才有用。

要知道如何使用毛筆，一個筆畫當中，至少包含五動作：起筆、提筆、轉筆、運筆、收筆；一個點，也有四個動作。

《書譜》上說的：「一畫之間，變起伏於鋒杪；一點之內，殊衄挫於毫芒」究竟是什麼意思，要能夠體會得到，要能明白毛筆在紙上運行的原理，才能感知「翰不虛動，下必有由」的方法，不明白這些，寫得越多，錯越多。

明白毛筆運行的物理原理，知道筆的力量如何控制，字體的選擇相對來說就簡單了。篆隸楷行草，不過是毛筆使用的方法不同所產生的結果而已。

書法線條的力道

許多人喜歡書法，但不明白書法美在何處。

簡單歸納，書法的美，一在結構，二在線條的力道。

結構比較複雜，因為牽涉各種字體、各家風格，但總歸來說，結構的美感與視覺的幾何平衡相關。線條的力道，則是書法美感的第二要項。

書法的「線條」（比較正確的說法應該是「筆畫」），和用其他硬筆的線條不同，有形狀、粗細、大小的變化。線條的變化，單用一支毛筆，光是粗細變化，就可以達到千倍之鉅。

寫書法的時間長了，大都篆隸楷行草各種書體都會全部涉獵，但不一定有必要。

許多學書法的錯誤觀念之一，就是各種字體都要會。

有人的主張，書法要寫得好，就是要從篆書下功夫，篆書寫得好，線條才會有力，功力才會深。

這種說法似是而非。

◀ 唐・褚遂良《雁塔聖教序》局部。

正於寫絲紀

曲學易遵邪

能一其指歸

篆隸楷行草的技術上，有很大的不同，尤其篆隸用筆，完全不同於楷行草，篆隸寫好，不一定對楷行草有幫助，反過來也是一樣。甚至寫楷書也不一定對行草有幫助，如果方法錯了，用描字的方式去學楷書，描多了，行草也就不用寫了。

當然，如果各種字體的基本風格、用筆都是正確的，彼此之間是會有一定影響的，但影響多大，很難說。

書法沒有很簡單的答案。說得太武斷的，也通常都是錯的。

▶ 書法的美，一在結構，二在線條的力道，篆隸楷行草各種字體的美，各有其特殊的線條力道和結構特色。

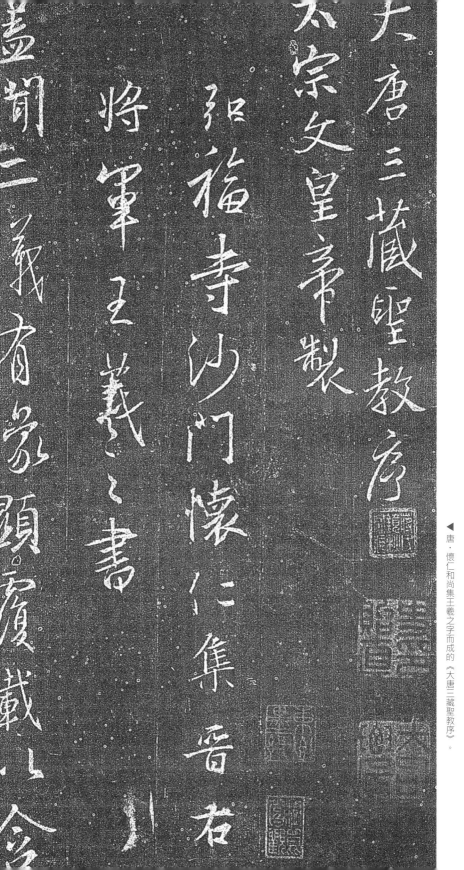

大唐三藏聖教序

太宗文皇帝製

弘福寺沙門懷仁集

將軍王羲之書

蓋聞二儀有像顯覆載以含

▶ 唐‧懷仁和尚集王羲之字而成的《大唐三藏聖教序》。

眼力與手力

學習書法，是眼力和手力不斷相輔相成的過程。

手寫不到，很多時候就無法理解書法的道理，更無法看見擺在眼前的字美在哪裡。

一般所說，有三種情形：

一、眼力高於手力——任何人剛開始寫書法，是沒有眼力也沒有手力的，所以必須從詳細示範、說明開始，培養一點點最基本的眼力，然後就是實際寫字，慢慢去體會看到的東西。這個最基本的訓練過程，看個人的努力，從幾個星期到幾個月，都可以有一定的收穫。

二、眼力等於手力——這個時候寫字是最愉快的過程，因為可以寫出自己想寫的樣子，會有一種心手相應的感覺，寫字時候的心情、思緒，也會流露在筆畫之中。

三、眼力低於手力——這個時候寫字，會有意外的驚喜，常常會有超水準的演出，會寫出比自己看得到更好的字。然而，這個時候也是退步的開始，因為眼力不夠，所以不能看到自己的缺點。這時需要更仔細的體會字帖、用力思考，眼力就會向上提升，等到眼力上來了，進步才會再繼續，並內化為一定的功力。

以上三個過程，基本上是不斷重複的循環，也是自我檢驗狀態、找到方

法、保持不斷進步的基礎。

許多人把寫字到了一定程度以後，就無法再進步的原因，都歸諸於沒有才

氣，其實是方法不對，或沒有用心了，只是不斷重複自己已經會的技術，沒有

思考再進步的可能，那當然不可能再進步。

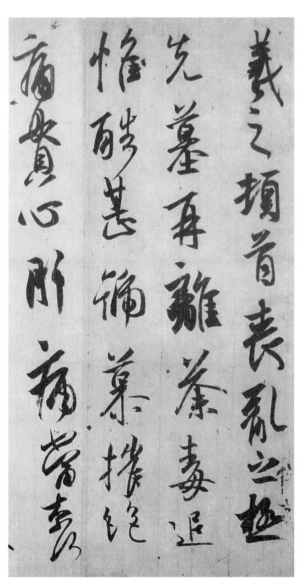

▶ 晉・王羲之《喪亂帖》局部。手寫不到，很多時候就無法理解書法的道理，與其美在何處。

臨摹與創作

我有部份學生上創作課。

創作課不一定是自運，可以是臨摹，也可以是寫自己喜歡的句子，甚至只是寫上課時寫過的字。

創作一定要用好的紙張，並力求格式完整。

平常練字的優缺點，到了創作的時候會放大，因為要寫成作品，要注意的事情很多，所以上課的內容，包括了內容的選擇、字數的多寡、字體風格、大小、格式、字距、行距、行氣、紙張的選擇、文句的安排、落款的方式、一直到印章的蓋法等等，非常複雜。

這些知識，不是平常的課可以傳授。一九八五年，我到台北工作，專程去拜訪一位名家，請教寫字的格式，天南地北的聊了幾個小時之後，他只告訴我一句話：多看看別人的作品。這種建議對我而言是廢話，我又不是初學者。從此對藏私二字有很深刻的認識。

所以我在講這些東西的時候，儘量清楚，務求讓學生可以很快進入狀況。

其他學生也希望可以上這個課，我沒答應。

不是大小眼、沒有分別心。我對所有的學生都是同樣對待的，但上創作課一定要按規定交作業，否則只是徒然增加了一些自以為了解的知識而已。所

以，沒交作業的人來「聽」這種課，實在沒什麼幫助，甚至會增加很多困擾。

我一直強調書法要手力眼力並進，沒有寫到一定程度，很多東西是看不出來的。同樣的，如果自己沒有想辦法去寫一件作品，就沒有辦法理解，一件完美的作品，要包含哪些條件，而要注意的事情有多少。

我一直考慮開一種基礎入門的課程，希望可以用聽課的方式，講篆、隸、行、草、楷五種書法字體的基礎概論。預計五堂課，講完其基本概念。

以前，開過幾次「書法入門課程」，但後來這種課就上不了，原因是，如果沒有繼續寫書法，這種「書法入門」並沒有多少實際用處，反而可能會讓聽講的人以為他聽過了就了解了，我認為，這不是好事。

站在真正了解書法的立場，教與不教，有時很難抉擇。

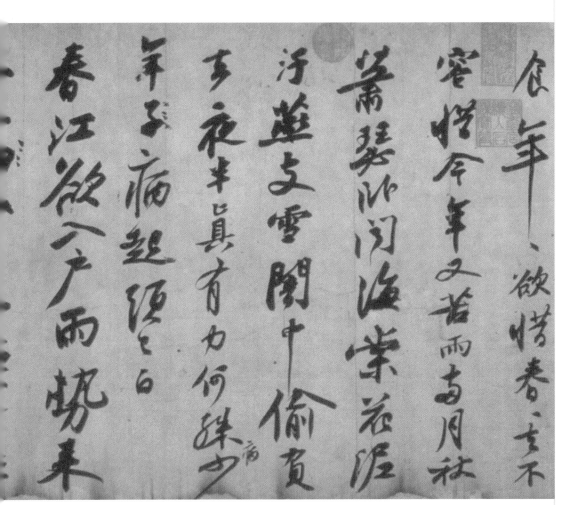

▲ 寫字和打字最大的差別，是寫字有一種「連心」的作用。蘇東坡《寒食帖》，詩與書法境界合而為一。

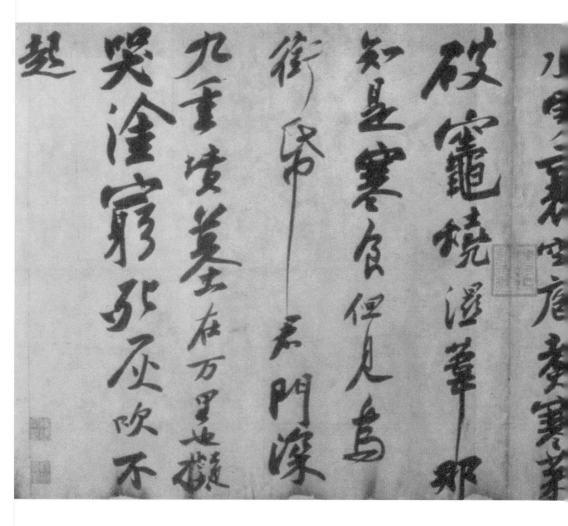

自我來黃州已過三寒

食年，欲惜春，春去不

容惜今年又苦雨兩月秋

蕭瑟臥聞海棠花泥

汙燕支雪闇中偷負

去夜半真有力何殊少

年子病起須已白

春江欲入戶而勢來

▲ 書法要手力眼力並進，沒有寫到一定程度，很多東西是看不出來的。臨摹古人的經典，要越像越好。
　　侯吉諒臨《寒食帖》。

破竈燒溼葦那
知是寒食但見烏
銜紙　君門深
九重墳墓在万里也擬
哭塗窮死灰吹不
起
右黄州寒食二首

書法與天才

關於書法的天才，古代兩位書法大師趙孟頫和董其昌的例子，覺得很有趣，可以拿出來比較一下。

以書法的成就而言，宋末元初的趙孟頫，可以說是王羲之以後書法成就最高的人，直到現在，似乎還沒有人比趙孟頫的成就高，而明末的董其昌書畫風格與理論不僅是當時的泰山北斗，他的書畫成就，也是自他之後便無人能及。

趙孟頫和董其昌的書畫成就，都還在影響中國書畫的發展，這樣的大師，必然是天才無疑。

不過，天才有兩種，一種是早發的天才，一種則是晚熟的天才。趙孟頫和董其昌剛好分屬兩種類型。

趙孟頫五歲就開始在母親的教導下讀書寫字，七歲，忽必烈統一中國，十二歲，趙孟頫的父親去世，家道中落，母親要他發憤圖強，「汝幼孤，不能自強於學問，終無以覬成人」，於是趙孟頫潛心向學，十四歲就考上國子監，十六歲，即出任地方輔佐官員，並已經在宋朝的名畫家趙大年的〈江村秋曉圖〉上題識，臨摹唐朝名畫〈江山雪霽圖〉，小小年紀就和名家錢選等人被譽為「吳興八俊」。三十三歲，忽必烈命程矩夫到江南尋訪人才，趙孟頫隨之北上，忽必烈見到趙孟頫，視為神仙中人，終其一生，始終對趙孟頫極為禮遇尊重。

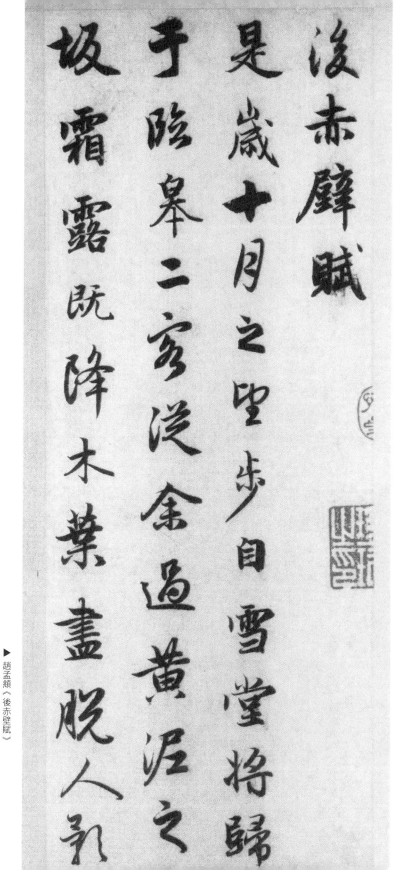

後赤壁賦

是歲十月之望步自雪堂將歸

于臨皋二客從余過黃泥之

坂霜露既降木葉盡脫人影

趙孟頫書畫、詩文、音律皆極擅長，可以說是藝術全才。他不僅名重一時，書法成就被認爲超宋入唐，可與晉朝的王羲之相提並論，楷書、行書風格的影響，從未衰竭。

董其昌則在繪畫上提出南北宗理論，書畫風格奠定了文人畫的主流品味，也影響中國繪畫的發展至今。

然而，董其昌一直到十七歲才開始學書法，但並不用心，也寫得不好，甚至因爲書法不好，所以在參加松江府學會試時，從第一名變爲第二名，受此刺激，他才下苦功努力學習，二十三歲，董其昌才開始學畫。到了三十一歲，再次在南京鄉試中名落孫山。到了三十五歲，才考上進士。

從藝術天才來說，董其昌顯然不如趙孟頫。趙孟頫的書法點畫、結構都非常精確、精緻，是莫札特式的天才，董其昌自己也明白這點，不過他儘管承認在筆畫、結構的精確上不如趙孟頫，卻自認爲在氣韻上，「趙書亦輸一籌」。這是在評論策略上以己之長攻彼之短，也把自己的書法成就提高到和趙孟頫相提並論，但不可否認，董其昌是一個非常明白自己天份所在，並充份發揮其特色的人，他的字雖然技術上沒有趙孟頫那樣高超，卻以相對的生、拙風格，在晚明書壇中顯得特別清新可親，於是能在圓熟的趙孟頫「松雪體」稱雄書壇數百年後，領一時風騷，以致「片楮單牘，人爭寶之」、「名聞外國」，清朝盛

故人踏雪到山家，相與高堂歡聚

每便寒高松埋短墅依稀明月

凌寒沙朱薑撰玉玉開壺石鼎

馬瑞晚試茶意喚醒人貧活計一

痕生意在梅花

徵明

▶ 天才不一定都是早熟的，能夠成就藝術的，也不一定是最有
天才的人。文徵明是明朝最偉大的書畫家，但他不是天才。
文徵明《行書七言詩》。

世的康熙、雍正、乾隆，寫的都是董其昌的字。董其昌的影響，也就可見一斑了。

從董其昌的例子，可以證明，天才不一定都是早熟的，能夠成就藝術的，也不一定是最有天才的人，西方繪畫的印象派畫家中，塞尚並不是繪畫技術最好的人，然而卻是他開啟了現代繪畫的風格和觀念，董其昌也是如此，從他的畫看來，他也不是那種「寫生高手」，可以把景物畫得很像，但卻是董其昌奠定了數百年的文人畫主流價值。

許多剛剛開始學習書畫的人，或是想要讓子女學習藝術的父母，總是會問「我有沒有這方面的天才」，我的答案總是「每個人都有各種不同成份的天才」，至於天才到什麼程度，恐怕沒有任何方法可以證明或推論，只能說，有興趣就是一種天份，是這種天份，有興趣就是一個良好的開始，怕的只是沒碰到好的老師、太求好心切、望子成龍的父母，讓原本的興趣變成了負擔，或變成了公式，一旦陷入這種陷阱，天份通常也就說再見了。

我覺得培養小孩子接觸藝術，最好是不要有任何期待。

如果是自己想要了解藝術，則千萬不要猶疑。

書法秘要

談書法的文章已經寫了很多，如果有心要學好書法，簡單歸納幾個重點：

一、找一位好老師（自我摸索和找不對老師是完全浪費時間的事，而且還會養成壞習慣，寧可不要寫）；

二、每天練習至少半小時，最好一小時；

三、維持長期練習，至少十年；

四、每次寫字都要留意自己的書寫習慣；

五、隨時學習正確的方法、排除錯誤的習慣。

能夠確實做到以上五點，一定可以學會書法，十年必有所成。

伍 常見的錯誤觀念與技法

寫書法不容易，

學到正確的寫字方法更不容易；

要了解寫字就是寫字，而不是畫字，

然後想辦法體會使用毛筆的方法，

就比較不容易發生錯誤。

書法老師教錯啦！

這幾年「參觀」過不少書法家現場揮毫和教學情形，值得效法學習的非常多，但也普遍存在不少書法怪現象。

最常常看到的，就是書法老師總是在示範講解的時候說：「我們寫書法要用宣紙……」，然後只見老師拿筆往硯台上沾了沾墨，再順著筆毫的方向在硯台的邊緣上用力刮了刮毛筆，調整一下筆中的墨量，然後大筆一揮，龍飛鳳舞起來。

這樣的「寫字表演」，幾乎就等於一般人的「書法觀」：「書法就是用毛筆在宣紙上寫字」。

一般人總認為，寫書法就是要用宣紙，或者說，不用宣紙寫字，就比較不正式或不講究，甚至不入流。

不過，就我所知，很多本來喜歡寫書法的人都是在用了宣紙以後，從此斷絕學寫書法的念頭，原因是，用宣紙寫書法實在太困難了。

用軟筆寫字已經很困難，用軟筆在吸水性強的宣紙上寫字，那可是難上加難，而且難上無數倍。

常常在參觀書法展的時候，聽到許多人說，他們對書法有興趣，但卻不敢學書法，最主要的原因就是因為老師教他們要用毛筆，在宣紙上練顏真卿或柳公權。

很不幸，在宣紙上練顏真卿或柳公權的楷書，剛好是扼殺書法興趣的「最佳方法」。

因為，在宣紙上練顏真卿，其實包含了兩個書法最根本的錯誤。

怎麼會這樣呢？寫書法要用宣紙、寫書法要先學楷書、學楷書就要寫柳公權、顏真卿，這幾乎是台灣書法教育的真理了，怎麼會是錯的呢？

事實上，我曾經懷疑，如果叫顏真卿或柳公權用宣紙寫楷書，他們是不是也可以寫得很好？我還懷疑，如果唐朝的人用宣紙寫書法，也許楷書就不可能出現在唐朝。

根據現存的書畫文物、文獻資料，我們雖然無法用實物來分析唐朝紙張的纖維組成，但可以肯定其中的主要原料是麻、籐的「樹皮」。

使用樹皮纖維製作的紙張，本身就比宣紙不吸水，再加上後加工——砸打、上漿、填粉、染色、矽光等等程序，紙張的「疏水性」會增加，用這種紙張寫字，書寫速度可以放慢，可以比較從容的追求筆畫的嚴謹工整，而不必擔心使用宣紙般的滲墨暈墨。

從技術上來說，只有緩慢書寫，才有可能寫出楷書那種規矩、節制和工整

的線條，因此，如果不是唐朝的紙張剛好已經發展到了適合寫楷書的紙張，楷書很難在「不容易寫」的情形下出現或完成。反過來說，因為唐朝人追求楷書風格，所以就發展出麻藤類的後加工紙張。

根據考證，宣紙最早發明於唐朝末年，也有說是宋初，但無論如何，歐陽詢、褚遂良、虞世南、柳公權、顏真卿這些偉大的書法家肯定沒用過宣紙。

從現存書畫真跡看，從宋、元到明末，大部份的書法家，還是比較習慣用不吸水的絹或紙寫字。

歷史的發展如此，為什麼我們卻一直認為「書法等於用毛筆在宣紙上寫字」？

那是因為，清朝初年以後，宣紙的確成為書畫應用最廣泛、最方便的紙張。

宣紙潔白柔軟，濃淡墨韻非常漂亮，很適合明末以來最主流的「寫意」山水、花卉，宣紙吸水性強，濃淡、乾濕對比強烈，也特別適合表現篆書、隸書、魏碑這一類的書法，尤其濕濃墨韻的淋漓、乾澀線條的蒼勁，更是書法家的最愛。

幾百年的習慣累積下來，宣紙很自然就成為書畫的「真命天紙」。

但從學習書法的角度，不但沒有必要一開始就用宣紙，連寫書法是不是一定要用宣紙，都值得探討。

學書法的第二個根本性錯誤，是學書法一定要從楷書開始。

一般人學寫字，總是一筆一畫從最基本的楷書開始學起，而後隨著年紀的增加、字形的熟悉、書寫技術的熟練，便越寫越快，就好像行書一樣。因此，大家也總認為，書法就是這樣發展的。

其實不然。書法從商、周的甲骨、金文（大篆），到秦小篆、漢隸書，基本上是從象形進化到抽象筆畫結構的過程。隸書出現時，中文字形的演化已經進入完成期，隨著毛筆技術的改良和紙張的發明，書寫的方便性快速提升，於是，從現存的秦簡看，快筆書寫的行草書，甚至在漢朝隸書完全定型之前就出現了。

這完全是可以理解的，因為在生活的應用上，快速書寫有其必要性，既然快速，筆畫就不可能像篆書那麼絕對的垂直和水平，筆畫的轉彎也不會那麼圓潤、均一、講究；快速書寫的線條「解放」了篆、隸書的線條，同時改變、複雜化了書寫的技術和字形結構，種種複雜的筆法才慢慢被發明、發現，於是需要比較高明書寫技術的草行楷才有出現的可能。

王羲之是公認最偉大書法家，因為他的書法寫得最好、技術最厲害、字最漂亮。而且他的書法影響了當代和後代。

▲ 王羲之《樂毅論》

世人多以樂毅不時拔莒即墨

論之

夫求古賢之意宜以大者遠者先之

而難通然後已焉可也今樂氏之趣或者

志盡乎而多劣之是使前賢失指於將來

不亦惜哉觀樂生遺燕惠王書其始庶乎

機合乎道以終始者與其喻昭王曰伊尹放

大甲而不疑大甲受放而不怨是存大業於

至公而以天下為心者也夫欲極道之量務以

王羲之的書法是不是寫得最好，技術是不是最厲害，字是不是最漂亮，也許見仁見智，難有定論，但是，王羲之的書法影響了後代至今，是既定的事實。我們現在寫字的字形、風格，即是王羲之（那個時候）形成的。

而如果可以用這樣的角度「承認」王羲之是有史以來最偉大的書法家的話，那麼，我們就可以說，歷史上最偉大的書法家，沒有學過楷書。

既然最偉大的書法家沒學過楷書，那麼，我們為什麼一定要從楷書開始學書法？

也許有人會說，「小楷」〈樂毅論〉、〈黃庭經〉不都是王羲之的字嗎，怎麼說王羲之沒學過楷書？

沒錯，王羲之寫過楷書，不過那種楷書當時叫「真書」，而且和我們現在所認為的楷書有極大不同。

現存最早的「真書」，應該是鍾繇的〈宣示表〉，鍾繇生於西元一五一年，二三○年逝世，梁武帝蕭衍稱譽他的書法「勢巧形密」，質樸渾厚，雍容自然，晉史中記載王導東渡時將此表縫入衣帶攜走，後來傳給王羲之，王羲之又將之傳給王修，王修便帶著它入土為安，從此不見天日。現在傳下來的，記載是王羲之的臨摹本，字體端整古雅，結體略呈扁形。三○三年出生的王羲之距離鍾繇的年代將近七十年，所寫的〈樂毅論〉、〈黃庭經〉即很有鍾繇筆法、結構的影子。

尚書宣示孫權所求詔令所報所以博示

逮于卿佐必異良方出於阿是爹之

言可擇郎廟況絲始以蹤賤得為前思措

所賜睎必私見異愛同骨肉殊遇厚寵以至

從〈宣示表〉到〈樂毅論〉、〈黃庭經〉，都是所謂的真書，運筆比較緩慢、結構比較工整，的確接近唐朝楷書，但和工整如刻畫、結構端正嚴謹到一絲不苟的唐楷，還是有很大的距離。

一般書法史都認定，結構、點畫、筆法都定型的楷書，一直到唐朝才完成。所以王羲之時代的楷書和唐朝的楷書，兩者是不同的。

仔細分辨，無論〈宣示表〉或〈樂毅論〉、〈黃庭經〉，起筆、收筆、結構、運筆的速度、工整度，都不如唐楷那樣嚴謹刻板，王羲之的真書，包含許多行書的筆法和速度。

唐楷確立了中文字體最後的定型、筆法的規律性以及統一性，對初學者識字、寫字都非常方便，因此成為書法的入門功課。

然而，唐楷規律的、一點一畫的筆法，卻也使初學者在容易入手的同時，也被這種太過機械式的結構、筆法所限制，於是寫字的時候，很容易就成為一筆一畫的「畫字」，而不是筆筆之間筆意連綿的「寫字」，加上後來宣紙的發明，為了不讓墨跡在緩慢的書寫時滲開，於是不得不增加墨汁的濃度，墨太濃，就不容易「寫」出字來，於是便只好「畫」字。

▲ 王羲之《黃庭經》。

黃庭経

上有黃庭下關元　後有幽闕前有命門

呼吸廬間入丹田　審能行之可長存黃庭中人衣朱衣

關門壯籥蓋兩扉　幽闕俠之高巍巍丹田之中精氣微

玉池清水上生肥　靈根堅志不衰中池有士服赤朱橫

下三寸神所居　中外相距重開之神廬之中務脩治玄雍氣

管受精符　急固子精以自持宅中有士常衣絳子能見之可不病

橫理長尺約其上　子能守之可無恙呼噏廬間

畫字的結果是，點畫很容易「製造」出來，但「寫字的筆法」卻不見或扭曲了。

許多人辛苦練字，其實只是努力的畫字，多年下來，畫的字形固然可以產生工整、甚至流暢的線條，但讓他們寫行書，卻完全不能應付，原因就在於他們是畫字，而不是寫字。

書法線條中種種力道、粗細的變化，是在下筆、運筆、收筆時，用各種筆法去變化完成的，畫字卻是利用毛筆筆尖的移動把書法的線條畫出來，其中的高低之分，自是不可同日而語。

書法流傳兩千多年，限於記錄科技的不足，我們只能在古人的文字描述中去嘗試體會書法的各種可能，然而古人的形容詞中有太多玄奇的詞彙，後人則有太多誤會的理解，以致人云亦云、將錯就錯。

寫書法不容易，學到正確的寫字方法更不容易，不過，了解寫字就是寫字，而不是畫字，然後想辦法體會使用毛筆的方法，就比較不容易發生錯誤。

▲ 張芝《冠軍帖》。初學書法，重要的是學習使用毛筆的方式，所以要多看古人的墨跡。

146

書法老師又錯了！

書法老師又來了，不過書法老師又錯了。

很多人小時候的書法老師可能都會這麼說：寫字要從楷書寫起，拿筆要像「鵝頭那樣」；而且還可能硬性規定，掌心要放一個雞蛋。

我小時候就是這樣。那時學校舉辦很多比賽，寫書法、查字典、演講之類，為了到校外比賽得名，學校特別集合了各年級「品學兼優」的學生，開了「書法速成強化訓練班」。

第一堂課，老師詳細說了王羲之的故事。

王羲之是「書聖」，老師說，王羲之從鵝的身體結構和動作領悟到執筆的方法，所以他的字才寫得那麼好。雖然第一次對王羲之的認識只知道「永字八法」，也不太明白為什麼永字練好就可以寫好書法，不過書聖是這樣領悟書法的，那還有錯嗎？

不過，我小時候比較好發問，所以還沒開始寫字就迫不及待的問了老師一個問題：「王羲之從鵝領悟書法，那麼，我們是不是應該用鵝蛋，而不是雞蛋？」

結果，教室裡雞蛋破一堆，那堂書法課算是報銷了。

一夜尋黃居寀龍不獲方悟半月前是曹光州借去摹榻更須一兩月方取得恐王君疑是翻悔且告子細說與纔取得即納去卻寄團茶一餅與之旋其好書也

軾白

▲
蘇東坡《一夜帖》，按照一般的說法，蘇東坡的執筆方式完全不及格。

而且，從此書法班少了很多人，因為那時候的雞蛋是珍貴而且昂貴的「營養食品」，許多農村裡養雞人家是捨不得吃雞蛋的，那些家長不可能理解，為什麼寫毛筆要帶雞蛋，也沒那個能力每天讓小孩帶一個新的雞蛋。

當然，從此我練毛筆字不必握雞蛋。

寫書法最難領悟的是力道的使用，老師有說我有聽，那還是王羲之的故事。

故事說王羲之的字可以入木三分，證明他的書法功力驚人。

功力不等於用力，不過這老師沒說。

大學時到校外拜師學書法，教書法的老師只會寫不會教，示範寫字的時候，只會用台語說「呷要出力，出力」，一個剛剛去學的同學，下課後說，「為什麼我筆管捏得都快破了，寫出來的字還是軟綿綿的？」他伸出已經變形的手指說：「我有出很多力啊！」

我問他，那你寫字有沒有把力量用到紙面上？他滿臉都是問號的說：「這個老師又沒教。」

老師沒教的東西很多，包括如何選毛筆。

我那書法老師的學生很多，他採取的是開放式教室，來就教，一個月的學費固定，只要求最少一個星期來一次，最多不限制。

老師供應毛筆、字帖、墨和硯台，所以寫字只要人去就可以了。因此很多人寫完，筆一丟就走，後面的常常要面對硬得可以戳人的毛筆，所以老師寫了

一張字條貼在門口：「下課要洗毛筆」。

沒多久，門口那個養了魚的魚缸就變黑了，因為許多小學生每次趁著老師不注意就往魚缸裡洗毛筆，講話漏風的老師從此不要求學生寫完字要洗毛筆。

洗毛筆很重要，不過這個老師也沒教，我倒是見識過一位賣筆的小姐教如何洗筆。

有一次，我去買毛筆，不到兩分鐘選好二十支筆，至櫃台排隊結帳。

前面只有一位老先生，他只買一支毛筆和一瓶墨汁，但是結帳耗時十分鐘，因為小姐非常詳細的在教老先生要如何保養他的毛筆。

小姐拿一張小小張、密密麻麻的小紙條，告訴老先生，要確實按照紙條上的指示，按三步驟清洗毛筆。

小姐說，第一個步驟有三個動作，拿一個大的杯子，裝滿水，把毛筆「全部」泡下去（示範兩次，確定老先生了解「全部」是要把整個筆頭「全部」泡下去），「呼拉拉」四五下，水倒掉，用手把毛筆由筆根向筆尖方向輕輕順過去，把水輕擠出來。以上動作，重複三次。

「這是第一步驟。」把紙條放在櫃台上，指著第一步驟，一句一句的念著，還不時抬頭看老先生，我還以為，她會要老先生跟著她「複誦」一次。

接著是第二步驟，小姐說，「因為墨比較黏，所以筆根的位置不容易洗乾淨，所以，「你要把毛這樣撥開來⋯⋯」小姐握著毛筆，用手指把筆毛全部

「拉開」，「然後再洗一次……這樣，這樣，還有這樣……，好，這樣就乾淨了。」

老先生的表情有點迷惑，「這摸媽反，如鍋米天這摸搞發，得發的少時間哪？」

老先生的聲音很小，但小姐還是聽到了，所以很鄭重的告訴老先生：「你買的這支毛筆，我們公司是有『掛保證』的，你如果按照我的方法，我就可以給你保證你的毛不會掉，如果你沒有按照我的方法，你的毛掉了不能來找我……」

老先生手上捏著兩千元大鈔，不敢應聲，只是略帶歉意的看著我，他看到我手上抓著一把毛筆，眼睛一亮「哇，哩埋好多嘔」。

我說，對啊，我每次都買這麼多，「這摸多毛筆，哩米天這摸搞發，要發的少時間哪？」

我對老先生說：「我都不太洗……」

我話還沒說完，小姐已經發話了：「你不要聽侯老師亂說，而且，他買的那些毛筆比較不好……」

其實我不是不洗毛筆而是怕洗毛筆，只好隨時都寫書法，免得一天要洗很多次毛筆。

再後來，我比較會寫書法了，偶然會有一些當書法老師的「朋友」說要來

向我「請教」。

看過武俠小說的人都知道，江湖人物上要砍殺之前，通常說的也就是「那麼就讓在下來領教閣下的絕招」。

其中有一位，至今印象仍然深刻。我的〈書畫筆記〉中記錄了這麼一段：

「客來論書，自謂甚得長鋒羊毫臨大字草書之旨，頗悟筆法兼及太極氣功之助，身心兩益也；其說玄奇，因請示範。」

「客欣然，起身，擺置筆墨，見以指腹握筆、擺頭聳肩、深吸氣、下蹲馬步、懸臂欲書，繼而調弄水墨、作態如故，並謂必馬步方可學書，如是三數次，仍未見落筆於紙。」

「久久，至其下筆，點點落落，似求藏鋒，藏之又藏，筆始右行，然其速幾止，一點一畫需費十數秒，久久方成一字，轉折亦是。窺其呼吸，則筆行若停，運筆如硬舉千斤，閉氣、運力、臉漲、手顫，真前所未見也，書畢，並告：非有如是長鋒、如是遲緩，難究草書深奧。」

我問他，都是這麼教學生的嗎？他非常肯定的說，那當然。

天底下的書法老師有很多種，教法各有不同，別人我不知道，不過我比較懷念沒再繼續要求我們握雞蛋的書法老師。

庭堅頓首辱
教審
侍奉万福為慰承
讀書綠陰

▲ 黃山谷的書法風格，和他寫字的方式有很大的關係。

陸 我這樣教、學書法

許多高深學問的傳承和學習，

強調的是師徒的關係，

不是師徒，就很難傳授心法。

這絕非藏私，而是高深學問的學習，

必須先是學生有高度的意願、有求道的心情。

我是這樣練書法的

大二那年，民國六十八年，我開始到王建安老師那邊練書法。

以前不是沒寫過字，從小，看我父親、大哥的字都很秀麗，羨慕至極，於是便想練出一手好字，初學書法時，是父親握著我的手一筆一畫練習的，寫什麼當然早就忘了，然而父親的大手包覆著我的手寫字的感覺，依舊清晰如昨日。

王建安老師並不是什麼名家，但教學方式非常紮實，一個字一個字的示範、練習，沒寫到他滿意就不能換字。最奇特的是，王老師教書法不是從顏真卿、柳公權開始，而是從蘇東坡的〈豐樂亭記〉下手。

蘇東坡的用筆很重，落筆的方向和角度非常明顯，行筆流暢自然，所以要大膽用筆才能體會出他那種厚重的寫法，王老師教的寫字方式，下筆的講究和運筆的自然，對我啟發最大。

沒學多久，我就可以判斷出當時許多同學寫魏碑時的造作，他們不理解用筆的方法，而是刻意描繪筆畫的形狀，我清楚知道，他們畫得再像，也就那樣而已，而我的寫字方法，會發展出無限可能。

▲蘇東坡《記承天寺夜遊》，侯吉諒行書作品，書於金石印賞箋。

元豐六年十月十二夜，解衣欲睡，月色入戶，欣然起行。念無與樂者，遂至承天寺尋張懷民。懷民亦未寢，相與步於庭中。庭中積水空明，水中藻荇交橫，蓋竹柏影也。何夜無月？何處無竹柏？但少閒人如吾兩人耳。

蘇軾記承天寺夜遊，是年元豐四十八歲，在黃州。志年方氣，東坡藻雪堂自號東坡居士，月秋冬之際，披蓑衣以比後所作頗多，勝境尤妙。

千丙懷遊之荊後，賦葦史數譽之曰，荒騷一變為案人文字極則，此東坡先生涯，豈以後何作顧多勝境尤妙。

庭遊乎探索似不絕處麻漲之具在，非真人豈以致之乙酉清明後一日周元賞精製，今石印宜裝川筆如使劉侯書諫。

因為練書法，所以我也開始讀許多「如何寫書法」的書，我注意到，篆、隸、行、草、楷的筆法，存在著極大的差異，寫各種字體所需要的工具也不盡相同，那麼，用「一個標準」來衡量所有的書法風格，是不是正確？

後來我更發現一個很簡單的道理──我們對書法的觀念，都是老師教的，而老師的書法觀念，則是他們的老師教的，這樣想就明白了──原來我們很多書法的觀念，是來自清朝人對書法的理解。

不幸的是，清朝的書法，是最怪異的一個朝代，因為清朝的書法主流品味，是一種強烈的返祖現象，跳過唐宋元明將近千年的主流風格，而返祖到魏碑秦篆漢隸，甚至甲骨金石，流傳千年的正統「二王風格」，莫名其妙的被加上許多負面的形容。

其最根本的錯誤，是用羊毫在宣紙上寫楷書。相對於鋼筆、原子筆、鉛筆這些現代人才習慣的書寫工具，毛筆的毛再怎麼硬，都是軟的，用軟軟的筆在軟軟的宣紙上寫楷書，那是書法最困難的技術之一，有數十年功力的書法家都不一定能搞得定，我們卻要在初學的階段就受這種折磨，實在是太荒謬了。

草率、惡劣的書法教育，是阻斷許多人接觸華夏美學的關卡。再加上後來的時代變化太快，新興事物與時代所需要的科學知識，很快取代了傳統文化的基本認知，書法和許多傳統文化，終於很快被時代的潮流淹沒。

但書法畢竟是建立在文化最基本的文字上，所以除非不使用中文，否則無

160

論時代如何變化，書法還是會存在，並且向更純粹的藝術發展。

即使不談藝術，使用毛筆寫字所帶來的「文化感」，更是其他文化、其他方式都不能比擬的，寫過字的人都明白，當一支毛筆在手，在雪白的紙上一筆一畫的寫字，那種安靜、滿足的感覺，足以讓人在繁忙的生活中沈澱下來，進而傾聽自己心靈的律動。

▲ 學習書法，想要有成就，得維持長期練習，至少十年。侯吉諒臨摹王羲之《十七帖》，前後超過三十年。圖為侯吉諒臨王羲之傳本墨跡《初月帖》。

我這樣教書法

太多人問了，乾脆整理成一篇文章，也提供書法老師們參考。

不管有沒有寫過書法，第一堂課，在我示範之前，我會讓學生先寫字，簽上姓名和日期。作為第一個參考的樣本，以便檢驗一個月、一期學下來有沒有進步、進步的幅度如何。

學生寫字的時候，我會看他如何寫字，這個觀察很重要，因為一下子可以看出很多東西。如果我先教了，學生可能會掩藏本來的習慣，所以要先觀察。

接著，就是從拿筆、坐姿、文具的擺設開始說明。

很多初學者認為，寫字寫久了，才會有習慣，其實不然，每個人一開始寫字就有習慣，拿筆的方法、下筆的角度、坐的姿勢等等，都是一開始就有的習慣，那是和我們平常的動作、習慣息息相關的，因此，要從這個地方入手，之後，便是不斷調整、提醒、修正寫字的姿勢和方法。

之後是寫字所需要的工具、材料，要買什麼、去哪裡買。

不要以為買東西很簡單，有一次，十多位學生分批去買東西，買回來的毛筆每支都不一樣，沒幾本字帖是對的。

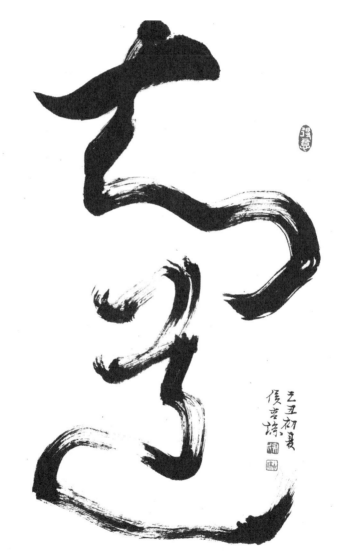

辛丑初夏
侯吉諒

◄〈知道〉

陸 我這樣教、學書法

163

再來，就是讓學生選擇字帖，寫書法並不一定要從楷書開始，學生喜歡什麼字體很重要，因為喜歡就表示和他的審美意念相通，選擇自己喜歡的字體、字帖，會比較快進入狀況。

但也不是選了以後就一直練這個字體、字帖，還是要看學生的程度和領悟，如不適合，或學生的程度不夠，就要再做調整。

一般，我還是會教初學者從歐陽詢的〈九成宮〉入手，如果可以因此學好楷書最好，不過我的目的是從楷書了解使用毛筆的方法。

通常我先示範三次，然後再讓學生練習。

學生練習的時候我便教下一個學生，一輪教完，第一個學生大概也練了十幾分鐘，自己有些體會了，這才說明筆畫的特性、用筆的方法，有時還要畫圖說明。

說明有時在前、有時在後，這要看字的難易、學生的程度而定。

比較重要的，還是前面說的，除了教寫字的方法，就是修正拿筆的方法、下筆的角度、坐的姿勢，以及工具擺放的位置。

這些事情是要不斷修正的，即使學了十年，還是要修正這些，因為壞習慣自己很難察覺，而壞習慣的累積不但會讓字寫不好，更會造成身體的不適。寫書法和任何操作都一樣有「職業傷害」，正確的姿勢才能避免這些東西。

剛上我的課的時候，一般我的要求是回家不可練字。

因爲如果不能體會我教的正確的方法，那回去練習只會不斷重複錯誤，不

但沒有幫助，而且更加不容易修正。

通常三次以後就可以練字，也有的人第一堂課就可以了解我的方法，所以

回去就可以練習。

通常不能練字的人會急，其實早晚一點都無所謂，重點是要正確，而且，

剛剛開始接觸書法的時候，知識和眼力的訓練比寫還重要，所以還是有功課要

做的，要看字帖、要讀中國書法史。

學生回家之後有沒有寫字，下次來上課我一看就知道的——不該練的、不

能練的但卻練了，應該要練但卻沒練的，一眼即知。

學生有沒有聽話、會不會聽話，對他們的進步情形影響最大，有的人悟性

很好、手也很巧，但卻自作聰明，表面看起來好像很厲害，其實是很容易發生

各種狀況；有的人心手的反應都比較慢，但願意老實的、按部就班的根據我的

要求去體會，長時間下來，一定比自作聰明的有收穫。

練習過程當中，若碰到特別困難的筆畫，就讓學生輕輕執筆，我從他們背後

握著毛筆筆桿的上方，帶著學生一起寫字。這是最困難的也最珍貴的地方，只有

這種方式，學生才有辦法直接體會已經看到、聽到，但卻無法了解的「筆法」。

無論是不是初學者，剛開始時不可以問問題，因爲什麼都不懂，問的問題

通常不準確、就算回答了，學生也只是聽到了，不是懂了。我教的東西是完

整、正確沒有藏私的，了解我的方法以後，很多原來有的問題也就不必問了。

如果不了解什麼是正確的書法，問再多也沒有用。

讀過中國書法史、寫了一陣子，對毛筆、紙張、墨、筆畫、字形、運筆，都有一些了解了，這樣大概是具備問題的資格了，要問什麼問題都可以。

不過，學生要養成自己讀書的習慣，要對書法有系統性認識，而不只是來學寫字的技術，否則我不會回答問題。

上課的過程，會看需要作整體的說明、示範，有時，是從某一個學生的狀態引發，有時是因為一個筆畫或字體的關係，系統的說明毛筆、紙張、墨、書法史、運筆方法、各種字體的異同、各家風格的演變等等，沒有一定的課程，完全看學生的程度。

學書法是要同時動手和動腦的，沒有寫毛筆的基礎，談太多書法的理論和美學是沒有意義的，就算說得再天花亂墜，聽的人還是不可能體會書法的美。

或者說，只能停留在最粗淺的美的感受上。

有的人只看書，不自己寫書法，從書上背了一點專有名詞，就以為自己懂書法了，其實不然，沒有動手寫，永遠別想深入欣賞書法的美。

有了一定的寫字技術的基礎，念書就很重要了，要讀碑、讀帖、讀詩，把自己正在寫的東西了解了，才有可能寫出好的字來。所以，有時還得教詩詞古文，不過，這方面我大都只點到為止，主要還是要靠學生自己回家念書。

166

乙丑初夏候吉諒

〈謙慎〉

書法是中國文化的基礎，從書法可以延伸到文字、文學、歷史、地理、繪畫、篆刻、硯台、毛筆、紙張、其他文房工具等等，有時上課談到硯台、印章，可以講很多不只是「寫書法」這樣的事情。

學書法，很重要的是學寫字的技術，但還有許多和寫字技術相關的知識要體會了解，有了這些基礎，再來談美感，可能就比較容易了。

上課的時候，正如我寫字畫畫，一般是放音樂的，從音樂的旋律當中去體會寫字的節奏，即使暫時體會不到，至少寫字是很有氣氛的。對我來說，這本來只是很自然的東西，但有學生提到這樣寫字很有感覺，我才想到，哦，也對，所以寫出來參考參考。

天地皆無私也
乙丑俊吉祿

〈無私〉

為什麼要一直學

許多人學才藝，常常學到一陣子就停了，因為他們覺得「學得差不多」了。

的確如此，任何一項才藝的基本功夫，我看三五年也就學到頭了，為什麼還要學下去？

一九九一年我初入江兆申老師門下，每兩星期的星期日早上上課，從八點到十二點，全程是站著的。老師的畫室不小，但除了他的椅子，就只有兩張小板凳。

當時許多師兄像陶晴山、周澄、李義弘跟隨老師都已經超過三十年，還是一樣兩星期來上一次課，站四個小時。當時我就很好奇，有什麼東西，可以值得學三十年？

那幾位師兄當時早就是名家了，他們都得過國家級的文藝獎肯定，也是全國全省美展的評審，在書畫市場上，也有很好的銷售和口碑，已經都是這樣級數的名家，而且都已經學了三十年，還有什麼書畫上的技巧是他們不會不懂的？為什麼他們還要來上課？

持續三十年的上課，其中必有緣故。

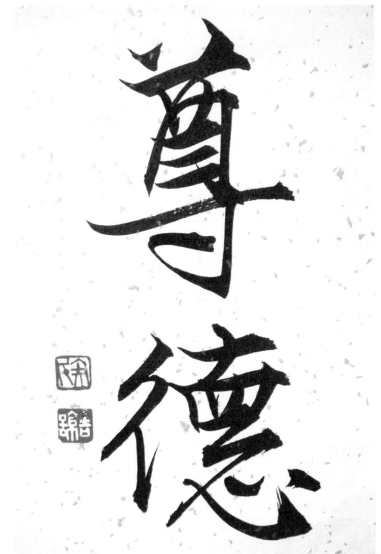

〈尊德〉

最大的原因，當然是江老師的學識深不可測，學生的任何問題，他都可以清楚指點；再者，是江老師的確展現了一種「學之不盡」的風範，他自己不斷在進步，所以學生永遠在後面追。

但我覺得更重要的，是這些師兄們完全了解，什麼是「求道的修煉」。

任何技藝的學習效率，都是先快後慢，十年磨劍之後，通常再怎麼磨都只能讓劍利一點點，有時一個不小心，還會越磨越鈍。

高手的修煉能否超凡入聖，除了持續的堅持，最重要的，就是明師的提點。這種提點有如武俠小說中的打通任督二脈，可以貫通陰陽之氣，是能否進入另一個層次、境界的關鍵。

這種提點不是一般上課可以學到的，但偶爾會在上課的時候出現。有時只是老師說的一句話，有時只是一種風格的展示，學生可以獲得的啟示，也許一輩子都受用不盡。

事實上，一個像江老師那樣的老師，他展現的是「傳承與開創」的雙重典範，可以碰到這樣同時集大成、創新格的大師，那是百年難得的際遇。

然而，即使如此，是不是懂得掌握這樣的際遇，還得看學生的智慧。沒有求道的智慧，永遠不可能登堂入室、深刻了解藝術的奧秘。

陸　我這樣教、學書法

因為看到書法在現代社會的重要，因為看到書法諸多錯誤的觀念需要被糾正，因為網路的方便，所以這幾年我花了不少時間，寫了許多東西，放到網路上分享，但老實說，這種分享只能是一些非常基本的觀念，真正的學問與知識，技法與思想，不是有心向道之人，我是不會傳授的，也很難傳授。

許多高深學問的傳承和學習，強調的是師徒的關係，而不是現在一般教育體系裡那種非常膚淺、功利的老師學生的關係，不是師徒，就很難傳授心法。

這絕非藏私，而是高深學問的學習，必須先是學生有高度的意願、有求道的心情，如果沒有這種心情，即使面對寶藏，恐怕也是無動於衷，甚至有眼無珠。

跟對老師很重要，但對很多人而言，學得輕鬆愉快比較重要，當然，那樣學是學不到東西的。

初學書法，不要自作聰明，目的是要培養正確的寫字方法，所以只能跟著老師亦步亦趨。一自作聰明，問題就層出不窮。

有了基礎，就要自己多方涉獵和書法有關的知識學問，尋找各種好的筆墨紙硯，不嘗試錯誤，就無法驗證自己所學是否正確，永遠學不會自己寫字。

任何時候，學習的態度都決定了學習的高度與深度。

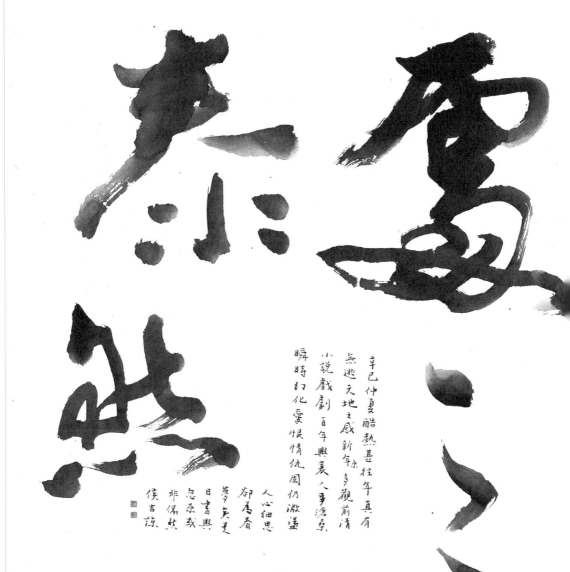

辛巳仲夏酷熱甚往年真有
無逃天地之感新年多觀前清
小說戲劇百年興衰人事滄桑
瞬時幻化愛恨情仇固仍激盪

人心細思
都爲看
夢其是
日書興
忽來哉
非偶然
侯吉諒

如何寫書法

《技術工具》

目錄

很多人都說喜歡書法，但都不知如何開始。很多人學書法，但都錯在第一步。

學習書法，最重要的第一步，就是找對老師，老師不對，一輩子努力都不會有成果。

有的人則是嫌找老師麻煩，寧願自學，自學很難成功。書法有很多細節當面講解、示範，都不見得清楚明白了，更何況自學。

書法也不是買幾本書回來讀一讀、聽幾場感性的演講就能夠理解的學問。

本書不可能教你會寫書法，但可以讓你知道如何選老師，以及什麼是正確的寫字方法。

[序]

善其事者，必利其器

本篇是《如何寫書法——觀念心法篇》的姐妹作。

還是要提醒讀者，學習書法的正確觀念，比急忙寫字更重要。花幾個小時的時間，把觀念的部份讀一讀，有了基本的概念，再來了解書法的工具、材料、技法，可以省去許多摸索的時間。

當然，許多觀念不是只看一遍就會了解的，在學習的過程中，如果有什麼問題，就應該回頭看看觀念篇的說明、解釋，有了書寫經驗以後再讀觀念說明，會有更大收穫，相信可以得到大部份的答案。

歷來談書法，大都談寫字的技術、風格、欣賞、歷史、典故等等，很少完整介紹書法的工具、材料、技法。事實上，工具、材料是技法的基礎，技法決定了風格，一旦工具、材料改變了，通常技法也就會跟著改變，技法改變，風格也就變了。

秦朝的篆書、漢朝的隸書為什麼長那個樣子？晉朝人的書法為什麼在行草上有極大的成就？魏碑的字為什麼那麼特殊？唐朝為什麼會出現楷書？而宋朝人的行書，為什

麼又和晉朝人不同？

這些書法上的重要問題，為什麼歷代書論很少觸及？

主要的原因，是歷來談書法，極少探究工具、材料與技法的關係。

書法的演化，除了書法字體的演變、應用，最大的關鍵，就是工具、材料的改變，帶動了技法的改變。

工具、材料的發明、製作，本來是為了當時的書寫而服務的，但當工具、材料、改變到了某個程度以後，就會反過來影響技法。

從漢朝的隸書到晉朝的行草，為什麼書寫的文字風格產生那麼大的變化？是因為少數幾個書法天才如王羲之的努力嗎？當然不是，書法風格改變最關鍵的原因，就是書寫工具、材料的改變。

因此，學習書法，很重要的功課就是認識工具、材料與技巧、風格之間的關係，如果不懂工具、材料，技法永遠不能升級、風格也就無從產生。

因此，再提醒大家，本書不能只看技術的部份，還要仔細詳讀有關工具、材料的介紹。

第一章

書法史的基本認識

初學書法的人，很容易忽略書法史。

不了解書法史，也可以寫字，但了解書法史，有助於對

書法的字形與相關技術的掌握，這裡所介紹的篆、隸、

行、草、楷，主要著重書法字體的演變，及其相關技術

的特色。關於書法歷史，有興趣還需要再看更詳細的書。

書法與幾何

小篆字體的發明及其美感

關於書法的諸多觀念和技法，千百年來，已經累積了歷代無數最傑出的人才的智慧，到了現在，還有什麼是前人沒有提過的，可以深入討論的？

其實還有很多。因為以前的人研究書法，大多專注在風格與技巧的探究，而很少深入工具材料與風格技巧之間的關係。

而且限於語言的精確度不夠，古人談書法，大都辭藻華麗、意思不明，或者至少有許多想像空間，於是一句話到底是什麼意思，很容易有爭端。

例如篆書，篆書遠在兩千年前的漢朝，就已經不是通用流行的字體，歷代寫篆書的人雖然此起彼落，但整體成就並未能夠超越李斯，是因為李斯是不世出的書法天才嗎？為什麼千百年來，小篆沒有人能夠寫得比他好？

小篆的筆畫單一、字體工整，並不是什麼「技術含量」很高的字體，為什麼後代的人有了更精良的毛筆和紙張，卻還是寫不過李斯？

原因其實很簡單——小篆是秦朝使用的文字，後代並不日常使用。再者，李斯當

小篆字形的「水平、垂直、筆畫等距」這三個條件,完全是幾何原理。
圖【秦詔銘】是秦始皇為統一度量衡,向全國頒發的詔書。

《會稽刻石》為李斯手書銘文,稱頌秦王一統江山及王朝奉行的大政方
針,刻成石碑以歌功頌德。

時的書寫工具，也與後代有所不同。

一種字體的美感表現，和它是否被使用於日常生活，有著重要的關聯。書法的美，絕對不只是存在或發生於書法家勤奮的練習與創意的表現之中。在個人的功力與創意之前，影響更大的，是時代因素。

相傳李斯是小篆的發明人，小篆的發明，則是因為要統一文字。

秦朝的統一文字、度量衡和道路寬度標準，是科技發達的現代都難以達到的成就。

以文字而言，在小篆發明之前，文字的書寫沒有什麼標準，一個字可以有幾十種寫法。在交通不便、傳播科技不發達的情形下，要完成統一文字，幾乎不可能。

然而李斯卻用三個條件規範了文字構成的基礎，而達到統一文字的目的。這三個條件，我思考了一、二十年，至今仍然覺得能夠發現、歸納出這三個文字構成的條件，實在是大大的天才。

小篆之前的文字，充滿各種筆畫、造型，而小篆則以「水平、垂直、筆畫等距」這三個條件，完成了文字統一的目標。

用現代人的眼光來看，「水平、垂直、筆畫等距」這三個條件，完全是「放諸四海皆準」的幾何原理，所以可以推行天下。水平就是水平，垂直就是垂直，等距就是等距，沒有任何參差的可能。

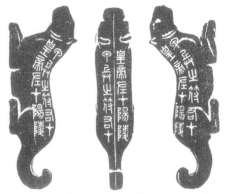

「虎符」為古代帝王調動軍隊之信和物，盛行於戰國、秦、漢。圖為「陽陵虎符」，是秦始皇統一全國後，頒發給駐守陽陵將領的銅製兵符。

水平、垂直、等距的筆畫，同時也決定了書寫的方法。

雖然毛筆的發明早在秦朝之前就已完成，但以考古實物驗證，秦人書寫，恐怕多以竹木削尖後的硬筆，沾顏料書寫在竹片木板上居多。各類度量衡銅器上的銘文，則以硬筆在泥土做成的「範」上刻畫文字，因此輕易達到筆畫粗細統一、起筆收筆皆渾圓的效果。但同樣的字體，用後代製作精良的毛筆，寫在纖維細緻的紙上，卻需要極為精到的書寫技術。

現代人學篆書，光是筆畫均一就要練很久，但如果改用簽字筆，則立刻可以畫出來粗細如一的線條，秦人寫篆字，也是如此。

時代的整體條件與工具材料的使用，影響書法風格的巨大，遠遠超出一般人的想像。

書法與力學

隸書的書寫技術及其美感來源

秦統一後的文字稱為秦篆，又稱小篆，是在石鼓文和金文的基礎上刪繁就簡而來。

而小篆作為一種官方制定的標準字體，其造型，特別具有「展示」的功能，無論在銅器、碑石還是其他器物的銘文上，小篆給人的感覺，比隸書、楷書、行草都來得正式、肅穆、雍容。

秦始皇二十六年，頒布〈統一度量衡詔書〉，文字很簡單：「廿六年皇帝盡併兼天下諸侯，黔首大安，立號為皇帝，乃詔丞相狀、綰，法度量則，不壹、歉疑者，皆明壹之。」這段文字被大量刻鑄在各式各樣的度量衡上，量米的、量酒的各種容器上都刻有這段文字，自然不可能都是由朝廷大官親自操筆操刀，但即使有一些〈統一度量衡詔書〉筆畫比較隨意，但依然法度嚴謹，這種文字寫法，顯然並不是日常生活的應用方式。

但小篆結構嚴謹複雜，速寫不易，因此在日常的實際使用上，行筆速度必然加快、筆畫變得隨意。這是隸書興起的原因。

《雲夢睡虎地秦簡》為墨書秦篆，寫於戰國晚期及秦始皇時期，反映了篆書向隸書轉變階段的情況，隸書的出現是漢字書寫的一大進步，在筆法上突破了單調的運筆方式，也使得書寫的技術更多樣化和更困難。

隸書在秦代就已被普遍運用。秦篆、漢隸只是簡略的分法，並不是說隸書到了漢代才出現。一九七五年於湖北雲夢睡虎地秦墓中，出土了竹簡千餘枚，為墨書秦隸。從考古發掘出來的材料來看，戰國和秦代一些木牌和竹簡上的文字，已有簡化篆體，減少筆畫，字形轉為方扁，用筆有波勢的傾向。這是隸書萌芽開始的。

隸書的發明，完全是為了日常使用的快速書寫。除了字體變得比較隨意，隸書出現的最大意義，在書寫速度的加快。

因受到唐楷的影響，後人初學書法，都以緩慢為尚，並且以為只有緩慢，才能力透紙背。

但書寫的力道除了垂直向紙面下壓的方向外，尚有一個力道，那就順著筆畫方向運行的力道，這個運筆的力道。從物理的原理來說，就是運筆的速度。

在物理學上，可以用數學公式清楚計算出三者的關係：

力量＝重量 × 速度

同樣重量的東西，速度越快，力道就越大。

所以書法力道的出現，除了下壓，更在書寫的快速。

篆書的書寫，因為要保持絕對的水平、垂直和等距，必定要放慢書寫的速度。

在生活的應用中，寫信、記帳，都不可能像刻碑那樣工整，於是，快速書寫是自然

隸書原只是小篆的一種簡率快速的寫法，到了漢朝，發展成具有藝術價值的字體。上圖為漢碑經典之作《禮器碑》；下圖為《曹全碑》

而然的結果。快速書寫，不必那麼在乎是不是絕對的水平、垂直和等距，字體結構甚

至不必太過講究，因為，那是書寫最初始的應用——記錄。

因為快速，所以隸書的水平就沒有篆書的水平那麼嚴謹，於是很自然產生了上下的

起伏波動。在書寫字體進化的過程中，古人只是隨著應用的需要，而自在的使用他們

的工具。

於是，為了展示作用而制定的小篆，必自然的向隸書發展，這其中，並沒有多少美

感的選擇，而只是適應書寫的技術所需。

然而隸書的快速書寫，畢竟為書法注入了極為重要的審美條件——速度。

書寫有了速度，加上筆畫並不均一的輕重粗細，就構成了書法最重要的書寫技術

——節奏。

書寫的節奏和字體的配合，漸漸使得書寫有了美感的表現基礎，而這樣的基礎，很

快地在行草出現的短時間內，得以完成書法線條千變萬化的表現能力，而後構成了完

整的書法美感體系。

因此，寫隸書需要一定的速度，而不能像篆書那樣緩慢、平整。

唐朝的隸書之所以平板僵硬，就是因為用寫楷書的方法去寫隸書。

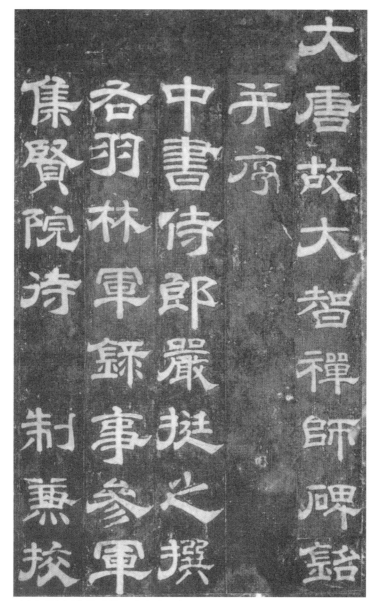

《大智禪師碑》為唐隸四大家之一史惟則所書。

書法與個性

晉人書法的美學基礎

一般說來，書法史大抵以「晉人尚韻、唐人尚法、宋人尚意」這樣簡單的分類，來形容幾個時代的書法特徵。

說「晉人尚韻」，是因為晉人講究風度、容貌、儀態、服飾等視覺上的美，所以晉人的書法也通常被冠以飄逸、自在，因為飄逸、自在，所以又被延伸為隨意、漫不經心等等。

說晉人的書法飄逸、自在，還可以接受；說隨意、漫不經心，那就胡說八道了。稍微對書法有認識的人都知道，晉人對書法的講究和看重，是史上之最。

一個人，可以只因為他寫的字漂亮，就能成為當代名人。在這種時代氣氛下，任何門閥子弟寫字都不可能是自在、隨意、漫不經心的。

事實上，晉人寫字的技術最為高明，其重法度，絕對在唐人之上。所謂唐人的法度，其實是一種被規範化的、也被窄化的技術標準，但晉人之法，卻無所不用其極的重視、開發寫字方法，目的只是為了寫出最美的字。

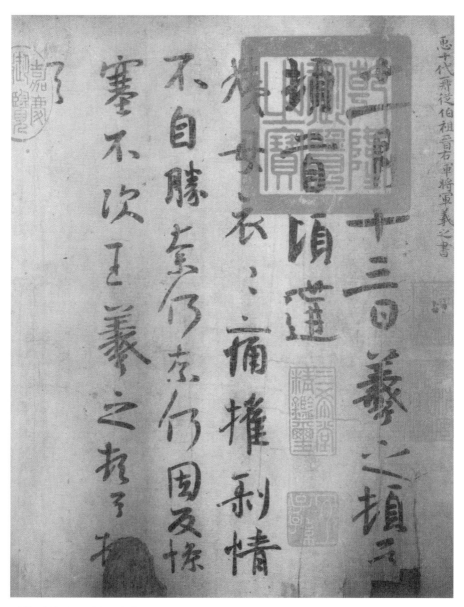

《姨母帖》為王羲之行書摹本。晉人寫字的技術最為高明，其重法度，絕對在唐人之上。

因為極度重視寫字和寫字者的方法，所以書寫者的個性就在書法中表露無遺，這當然也是因為晉人流行的字體是行草，行草的快速書寫，需要高度的專注，一專注，心手就相應，寫字者的個性就流露在筆端了。

晉人寫字的個性表現，比崇尚個性表現的宋人還有過之而無不及。武則天時代的摹本《萬歲通天帖》，可以輕易看出各個書寫者極為明顯的個性。

在書法史上，我認為最神秘的年代，是東漢末年到晉朝這一段時期，因為在這一段差不多只有一百多年的時間內，書法的發展突然從隸書的古樸風格與技法中完全成熟，並以一種完全不同面貌、不同風格、甚至所需要的技術也完全不一樣的行書、真書（接近後來發展的楷書）出現。

可惜的是，東漢末年是一個極度動盪不安的年代，諸多文獻資料都未能保存，所以至今為止，沒有多少資料可以探索書法字體的這種演變過程。

一般總是把書法的發展，簡單歸納給某一個特殊人物的表現。例如王羲之，因為「書聖」的稱號，大家總是把晉人寫字的整體成就、甚至書法字體演變的功勞，全部放在王羲之身上。

事實不可能如此，王羲之固然有他獨特的傑出成就，但字體的演變，則必定是一整個時代在「工具、材料和書寫技術」三個面向的演進下，彼此影響的結果。

但無論如何，可以確定的是，晉人的書寫，探索了寫字的各種可能技術。

在唐楷出現之後，因為有了太多寫字的理論和技術規範，後來的書寫者就很難像晉人寫字那樣自由了，所以即使每個時代的書法大家各有其面貌，但晉人的書寫風度與個性，卻很難再現。

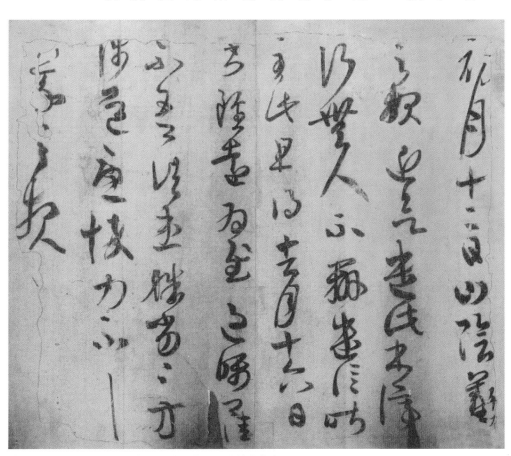

《初月帖》為《萬歲通天帖》第二帖，為王羲之草書摹本。

書法與點畫
唐楷的技術基礎與限制

嚴格說起來，書法的發展，就書寫技術來說，王羲之以後，是每況愈下，一代不如一代。

書法史上常稱趙孟頫的成就「超唐入晉」，那是特別著重他的行草超越唐人、進入晉人的層次。「超唐入晉」的說法，更是直接跳過宋朝，完全不把宋人的書法看在眼裡。但仔細觀察趙孟頫的書法，其實他的寫字技術固然高明，但還是相去晉人甚遠。

最主要的原因，應該是受到唐楷的影響。

唐楷的出現，使得書法在筆畫、字形和書寫技術上，都有了可以遵循的規格，所以一般都認為，唐楷的特色，在於空間架構與理性平衡。然而，有了這些規矩，後學者固然得以比較容易掌握字形與寫法，但這些規矩，同時也限制了書寫技術的發展。

唐人以前，書法基本上沒有太多限制，也沒有太多具體的書寫規範，因為沒有限制、沒有規範，所以晉人的書法自由度極高。簡單來說，在這種情形下，怎麼寫出漂亮的字是唯一的目標，至於如何寫，用什麼方法寫，沒有一定要遵守的規矩。

唐楷出現以後，筆畫、字形和書寫技術都有了更具體的分析與歸納，但其結果便是從形式到技術都受到很大的限制。結果呢，寫字要先瞭解什麼才是「正統的」執筆方法（鵝頭式執筆法影響至今），什麼樣的字形結構才合乎要求，甚至拿筆的高低都有了規範，於是寫字開始有許多嚴格的規矩，使得寫字的種種規矩成為第一，「寫得漂亮」反而是其次。

可以說，唐楷的出現，造成了書法技術的大量流失。

楷書過份強調一筆、一畫的寫字方式，初學寫字的人，也要一筆一畫的練習，因為使用毛筆寫字的點、畫不容易掌握，因而往往過度重視筆畫的呈現，而忽略點畫之間行氣的連貫，所以寫楷書很容易變成點畫的堆砌。

趙孟頫臨王羲之《蘭亭序》。仔細觀察趙字行書，寫字技術固然高明，但還是相去晉人甚遠，主要原因，應是受到唐楷筆法的影響。

第二章

筆法

書法從篆書發展到楷書，字形結構有極大的變化，用筆的方法也極大不同。篆隸的筆法相對來說比較簡單，但卻不容易寫得好；楷書的技術非常複雜，但因為熟悉字形的關係，現代人反而容易掌握。

以書寫技巧來說，可將篆隸歸類為一組，行草楷歸類為一組，蓋其筆法彼此之間互有關係也。

篆書

篆書由水平與垂直的筆畫構成，其基本筆法，最重要的就是「逆入平出」，並且保持毛筆的水平或垂直運行。

篆書筆畫沒有粗細之分，因此要保持筆畫同樣粗細。

「逆入平出」，就是所謂的「藏鋒」。

橫篆書筆畫有三種藏鋒方式：

左下逆入、平行逆入、右上逆入。

直篆書筆畫也有三種藏鋒方式：

左上逆入、直上逆入、右上逆入。

篆書的結構特點

筆順是寫好篆書的關鍵之一，筆順的合理對字形結構的掌握有很大幫助，初學者應

對篆書的筆順下一定功夫。

篆書的筆順基本上和楷書一樣，都是先橫後豎、從上到下、從左到右等。而一些和

楷書不同的筆順，正是篆書的特點，掌握了這些特點，就能把握好篆書的結構。

篆字大都對稱均衡。對稱的字，應先寫中間的筆畫，再寫左右對稱的其他筆畫。

除了水平垂直，有四方包圍的筆畫，如口、日，則左豎最後即轉彎寫最後的橫筆，

右邊直畫寫完以後轉彎接合最後橫畫，要點是四個外角都要作圓弧，且曲線一致。

有曲線的筆畫，要左右對稱，角度均一。

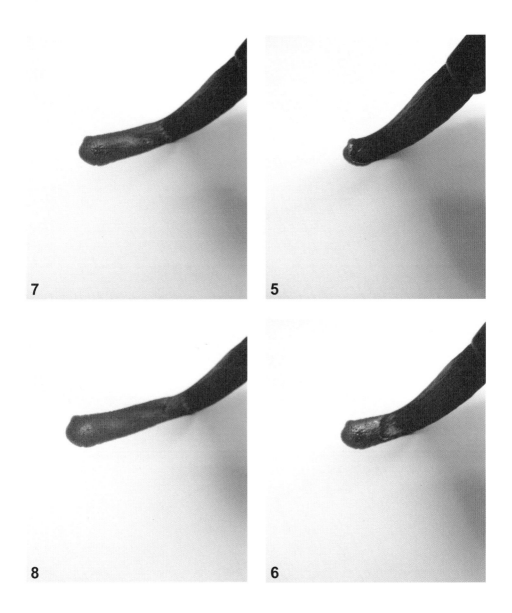

7

5

8

6

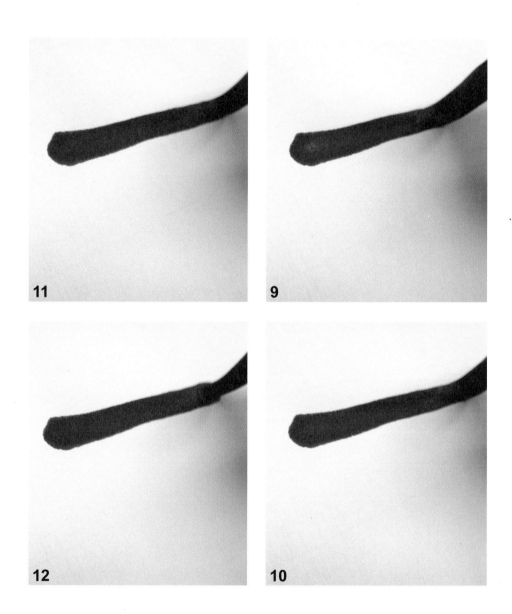

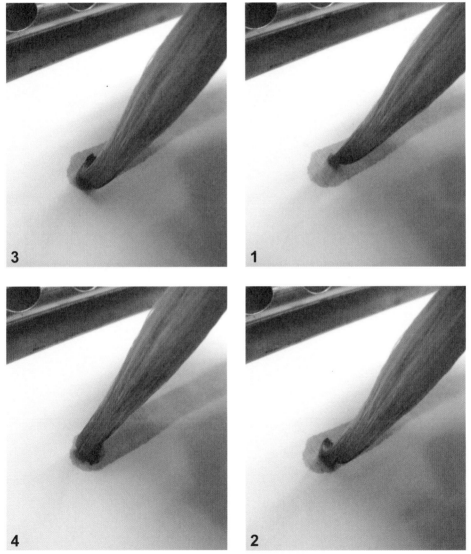

3

1

4

2

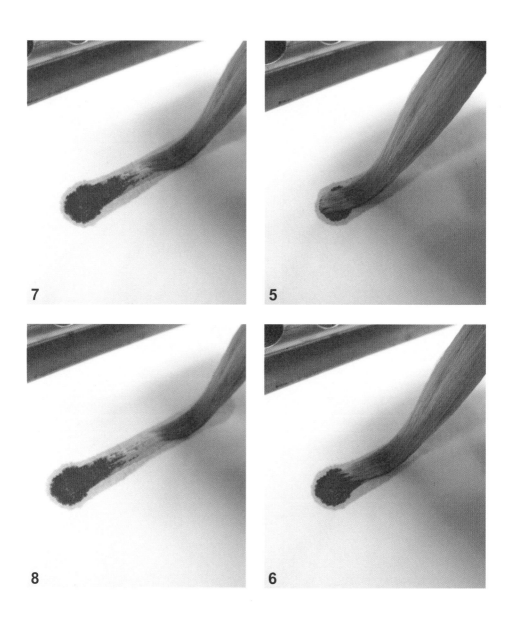

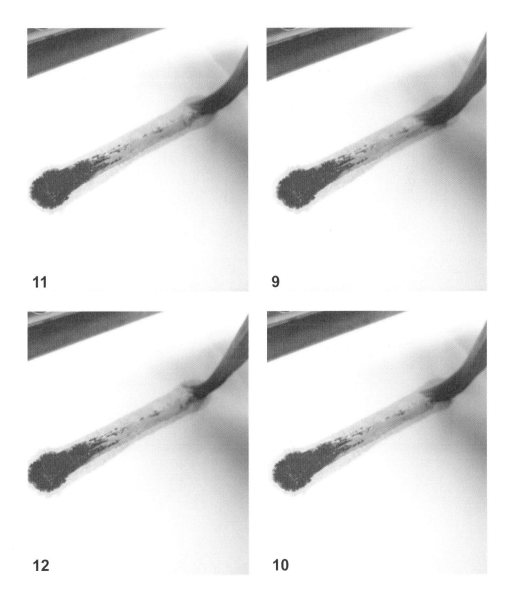

11

9

12

10

3

1

4

2

◆直畫濃墨筆法

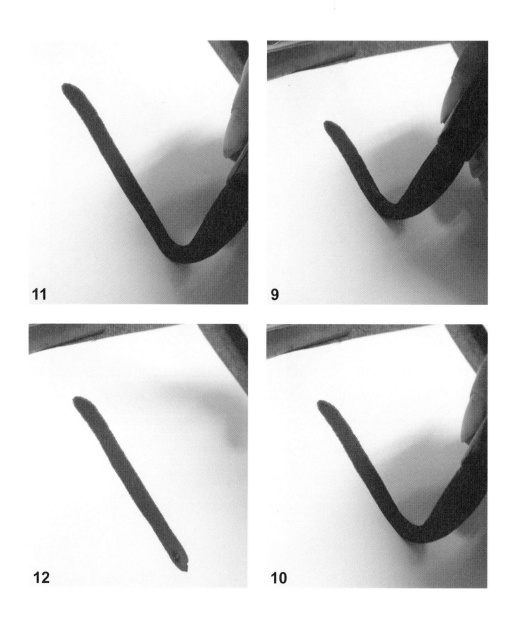

11

9

12

10

3

1

4

2

11

9

12

10

◆轉折濃墨筆法

3

1

4

2

43 筆法

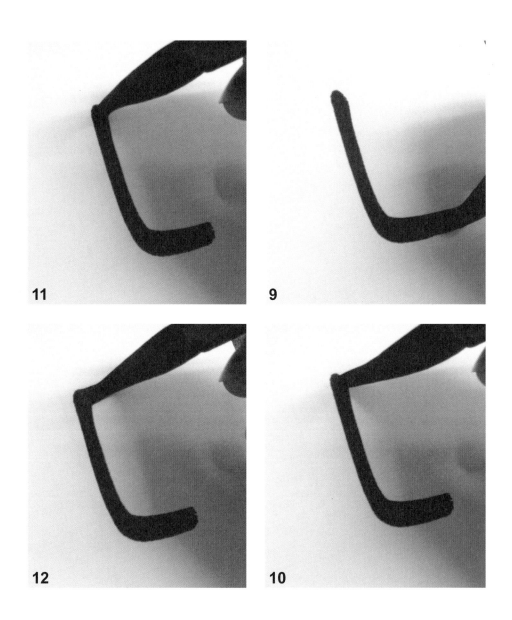

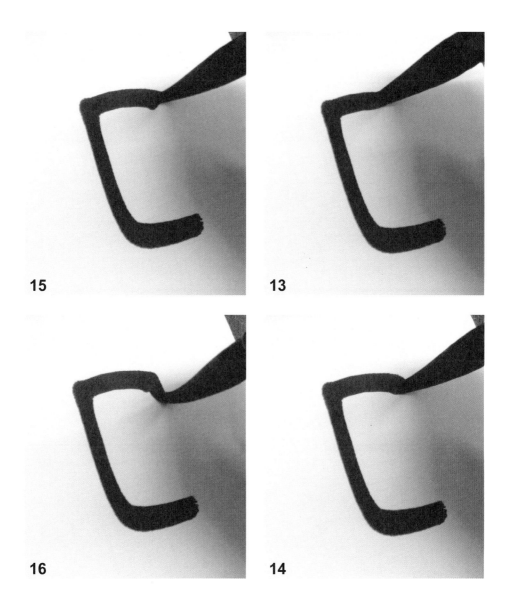

15

13

16

14

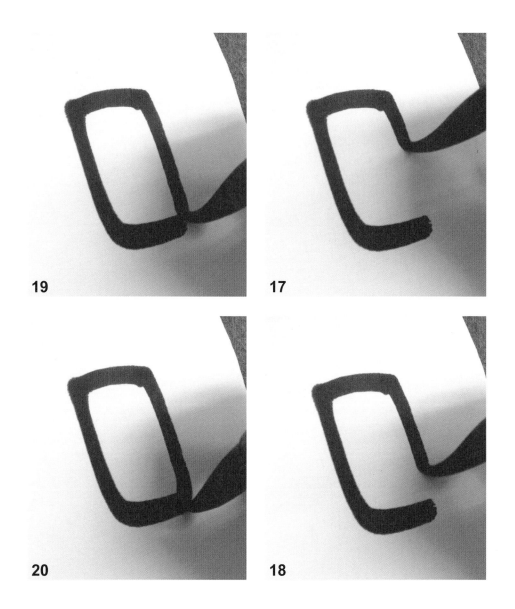

19

17

20

18

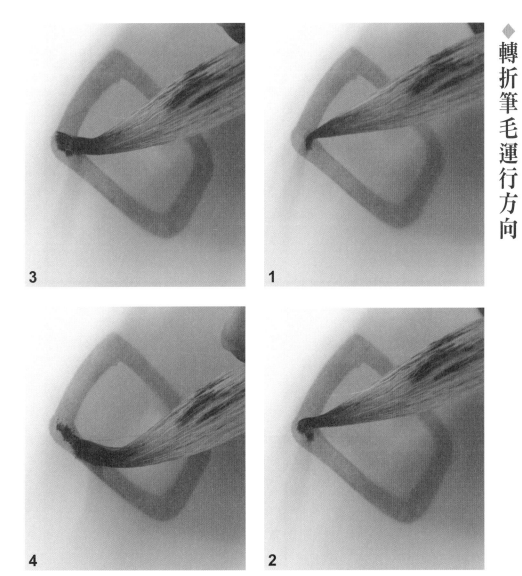

3

1

4

2

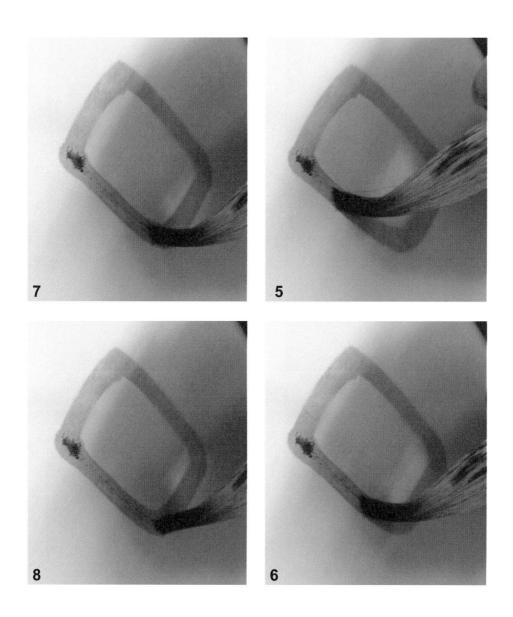

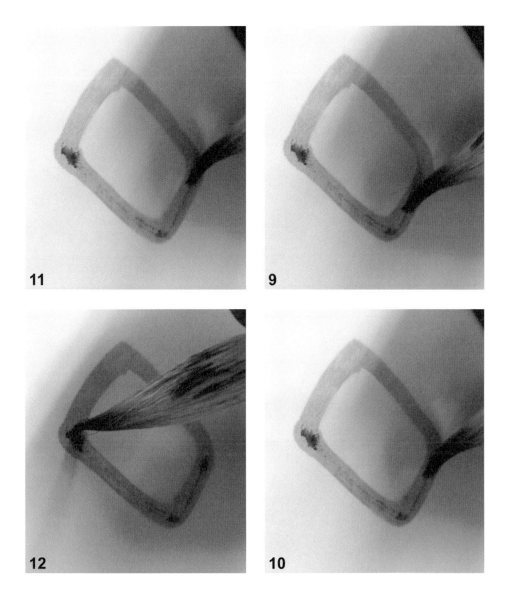

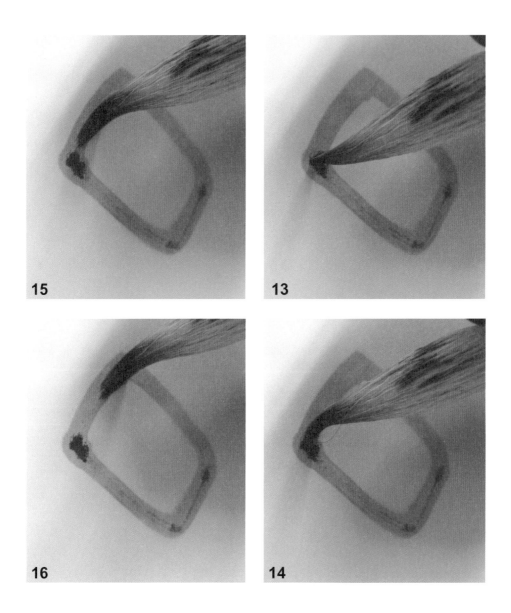

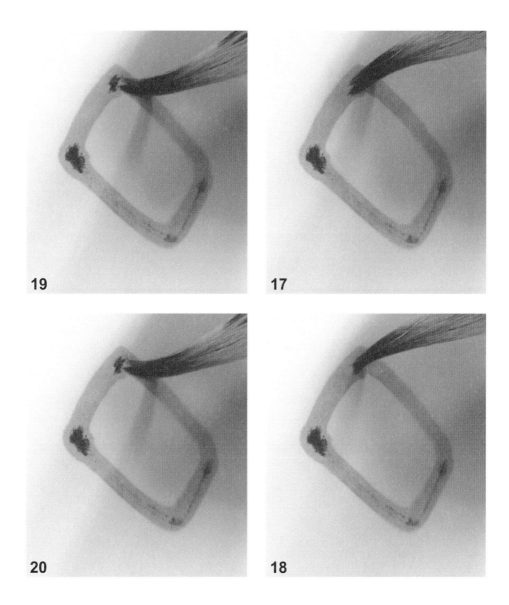

19

17

20

18

23

21

24

22

27

25

26

［隸書］

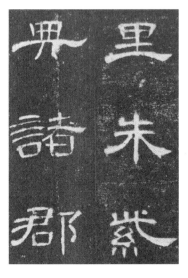

隸書的結構和筆法，是在篆書的基礎上向簡易、便利、快速發展。

所以隸書的基本筆法仍然是藏鋒、筆畫運行的方向仍然是水平與垂直，但因為比較自在、快速、隨意一些，所以比起篆書的粗細統一、水平垂直，隸書的筆法多了一點波動和速度感。

隸書最明顯的特色是「蠶頭雁尾」。向左下逆鋒起筆，之後向右上迴鋒、右行，到筆畫的終點前，向右下按筆、再向右上出鋒。

「蠶頭雁尾」存在於筆畫的最長橫畫或最長的右捺，一個字中只能有一個「蠶頭雁尾」，仔細分析數十個字的結構之後，就可以很容易掌握隸書中「蠶頭雁尾」的位置，有了「蠶頭雁尾」，再加上水平與垂直，隸書的感覺就出來了。

隸書的橫畫、直畫的交接處是用「疊」的，如兩個交疊的木棒，但都不出邊。

隸書的橫畫一般都要保持水平，但可以約略的上下起伏。直畫則不一定保持垂直。

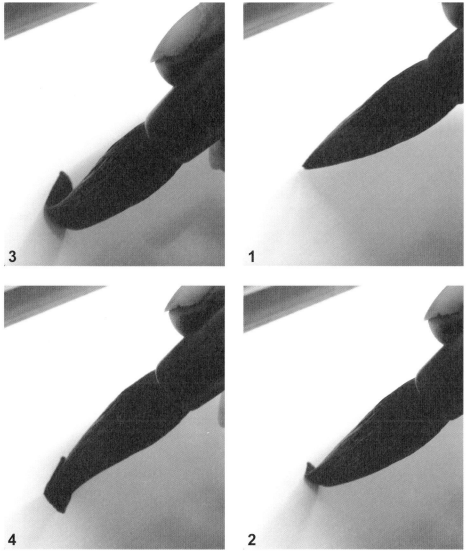

◆蠶頭雁尾濃墨筆法

3

1

4

2

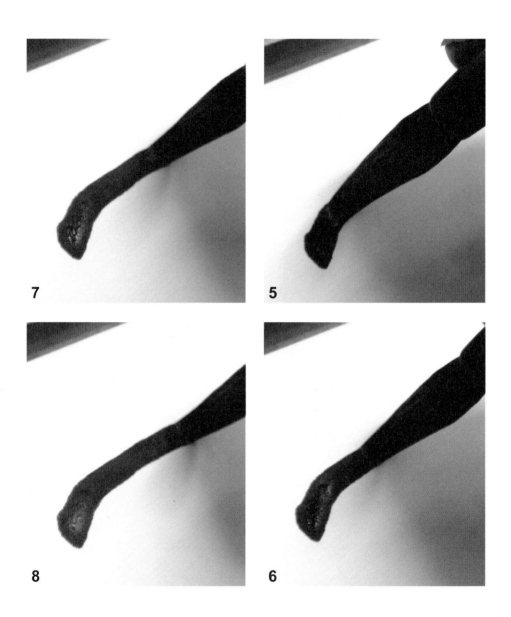

7

5

8

6

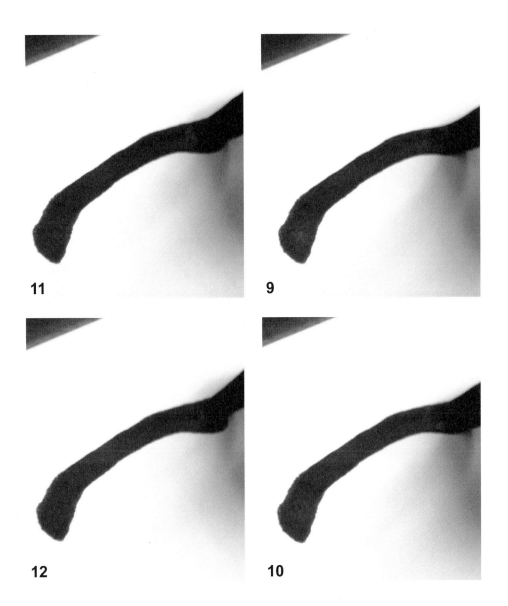

11

9

12

10

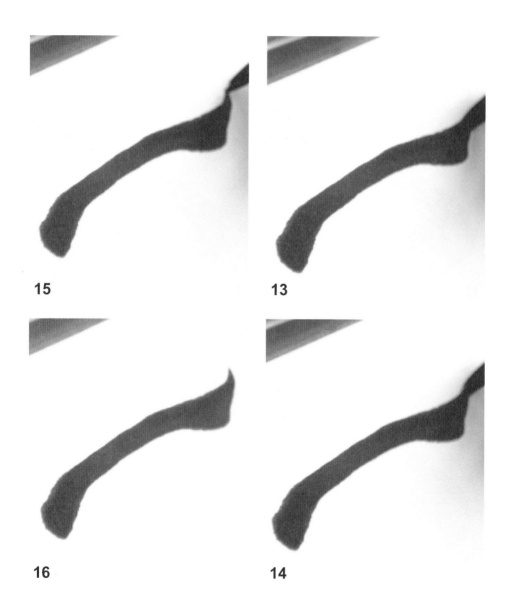

15

13

16

14

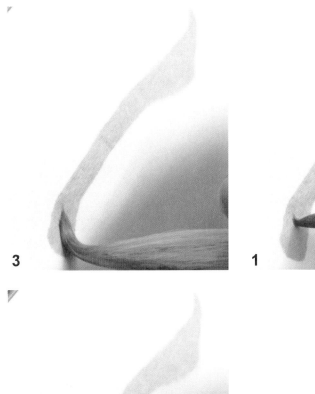

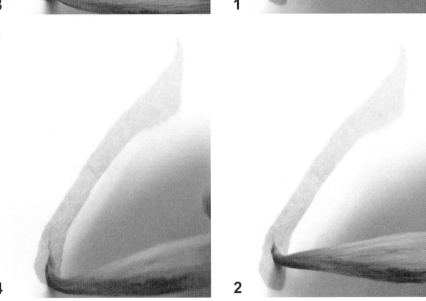

◆蠶頭雁尾筆毛運行方向

3

1

4

2

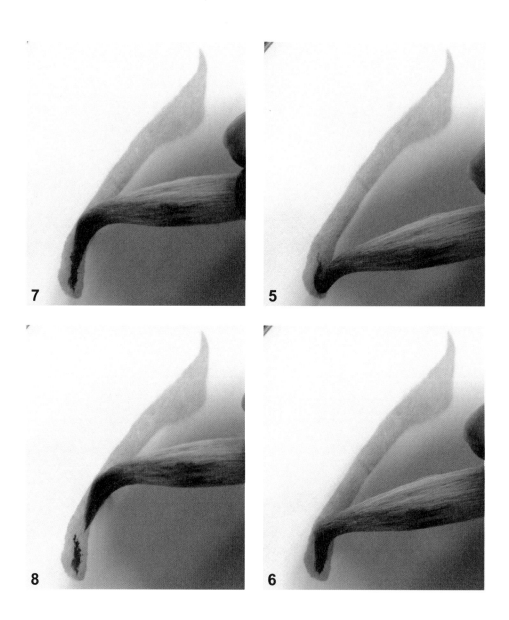

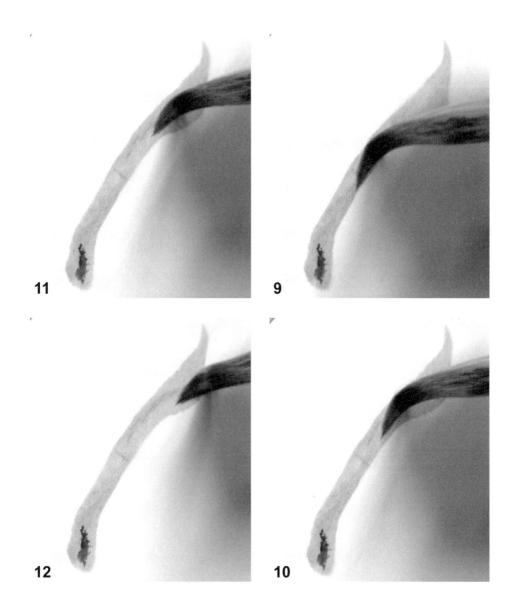

11

9

12

10

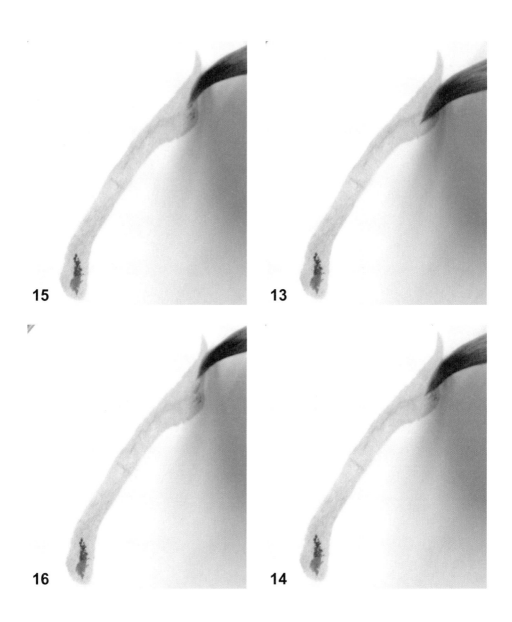

15

13

16

14

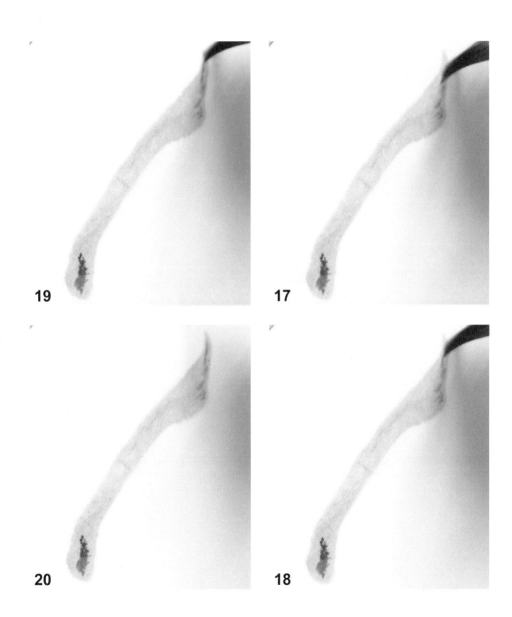

19

17

20

18

[楷書]

學習書法，不一定要從楷書開始。

但現代人對毛筆比較陌生，從楷書開始的好處，是可以比較容易體會毛筆的使用方式，以及筆畫的寫法。

初學書法，最重要的就是了解毛筆使用的方式，亦即寫字的方法，而不是去把筆畫「畫」或「描」出來。

寫字的第一原則，是所有的筆畫都應該是「一筆完成」，輕、重、緩、急，形狀、粗細、轉折，都應該一筆寫出，而不是重複的描、畫形狀。

簡單來說，任何筆畫都應該包含起筆、提筆、轉筆、運筆、收筆五個動作。

一、起筆： 楷書起筆一定是從左上下筆，形成毛筆接觸紙張的角度。

過去學習楷書，因為受到碑刻拓本字形起筆圓形的影響，很多人主張寫楷書「一定」要藏鋒、逆鋒下筆，這是沒有必要的。

二、提筆： 起筆之後要視筆畫的方向，略微提起筆鋒，這樣才能容易繼續下一個動作——轉筆。如果筆畫方向和起筆方向相同，如向右下的點，就可以不必提筆。

三、**轉筆**：轉筆的目的，在改變筆鋒的方向，使筆毛轉向筆畫的反方向，這樣筆毛才能分散均勻的與紙張接觸，而達到最重要的「中鋒用筆」的目的。

起筆、提筆、轉筆三個動作，在筆畫起筆的地方就要瞬間完成。

四、**運筆**：運筆是指寫出筆畫的毛筆運行軌跡和方法，重要的是要力道均一，不可太慢，但也不能太快。慢就遲滯，快就不能控制。快慢以寫字時墨跡不會暈滲為原則，一般來說，一個單一筆畫完成的時間不應該超過三秒。

五、**收筆**：每一筆畫的最後，大都要收筆，收筆的目的是使筆畫寫得乾淨、力道充足、產生特定的形狀，同時整理筆鋒，使毛筆回復圓錐形狀態，以便進行下一筆。

收筆的力道與方法，在不同筆畫中各有不同技巧，在以下的圖片中有清楚的示範，必須細心體會。

楷書筆法的基本動作分解：起筆、提筆、轉筆、運筆、收筆。

‧永字八法：點、橫、豎、勾、仰橫、撇、斜撇、捺。

3

1

4

2

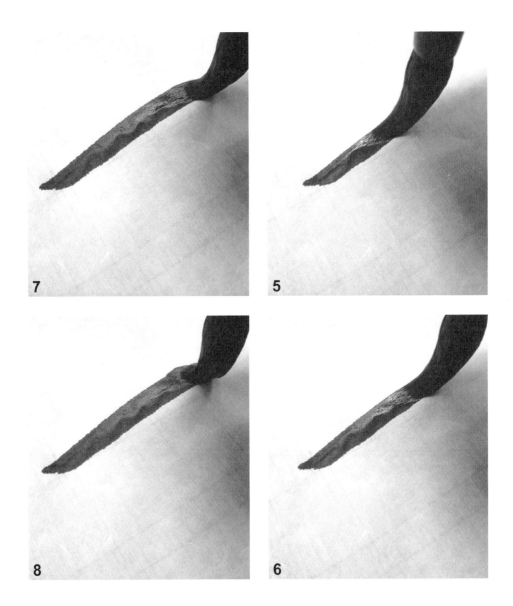

◆橫畫筆毛運行方向

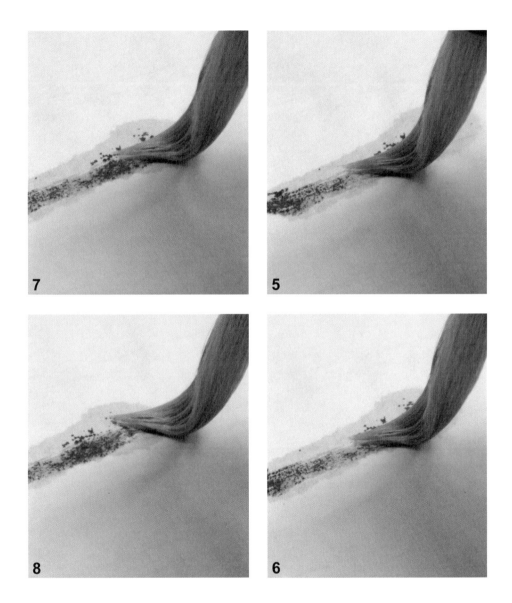

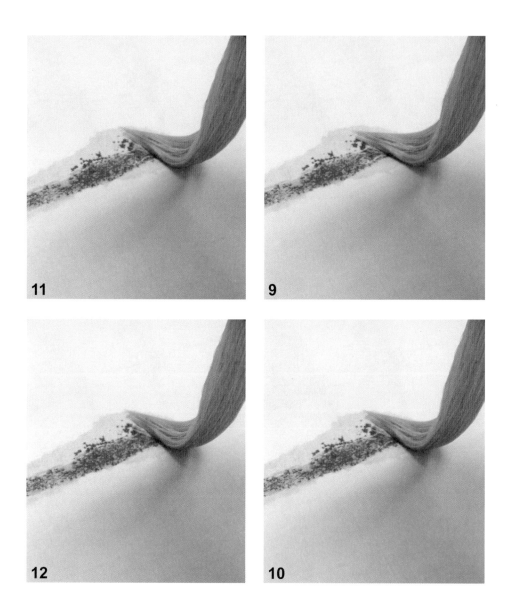

3

1

4

2

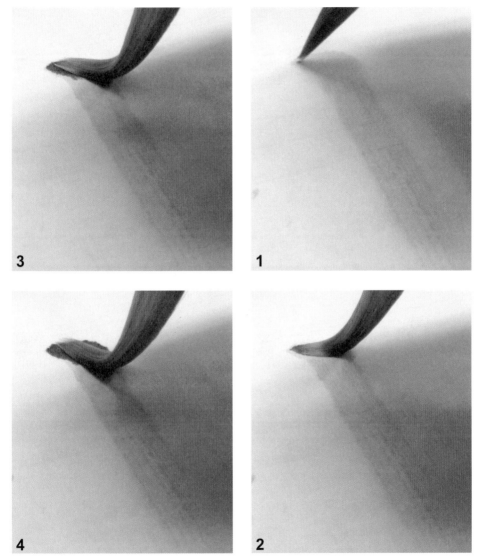

3

1

4

2

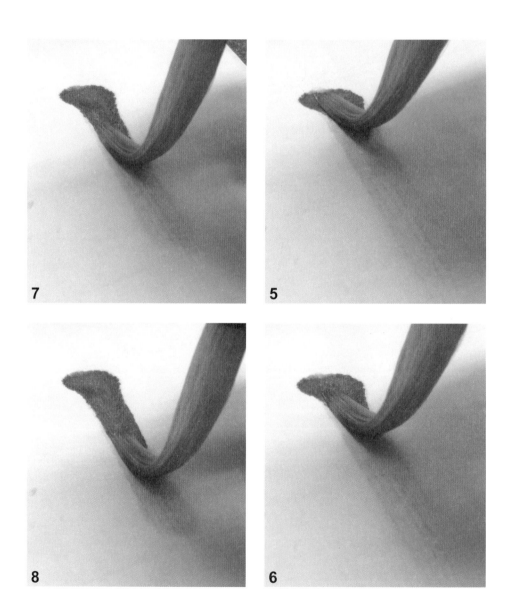

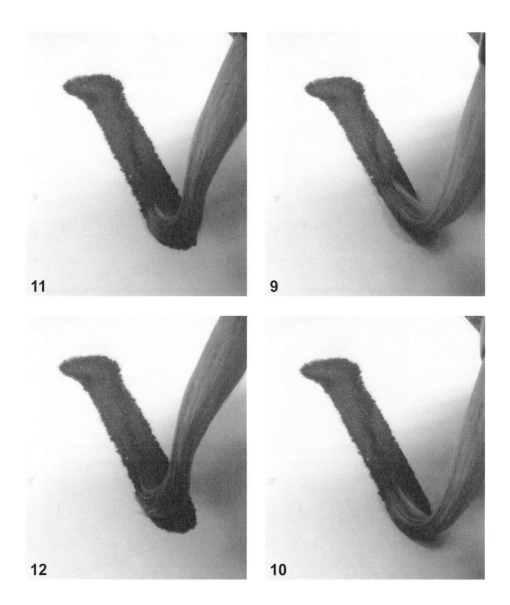

11

9

12

10

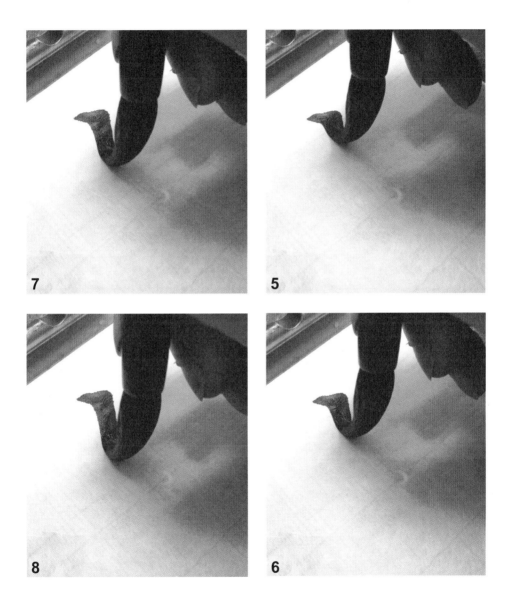

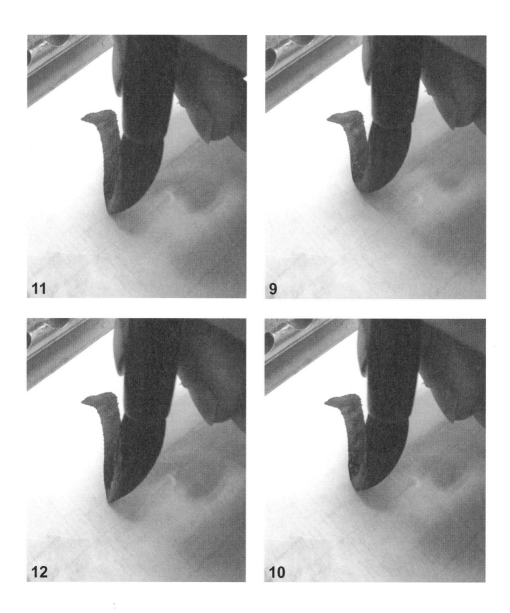

11

9

12

10

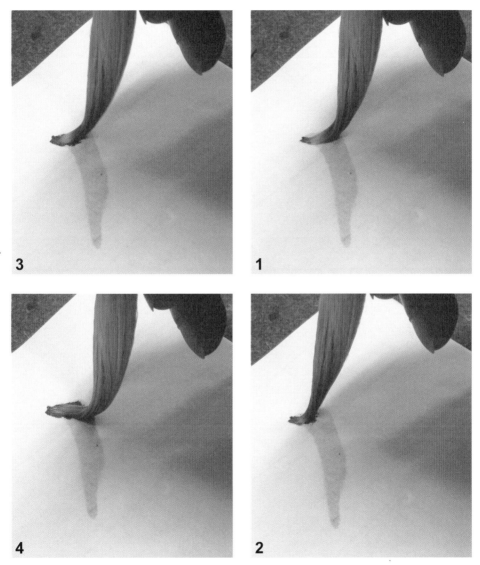

3

1

4

2

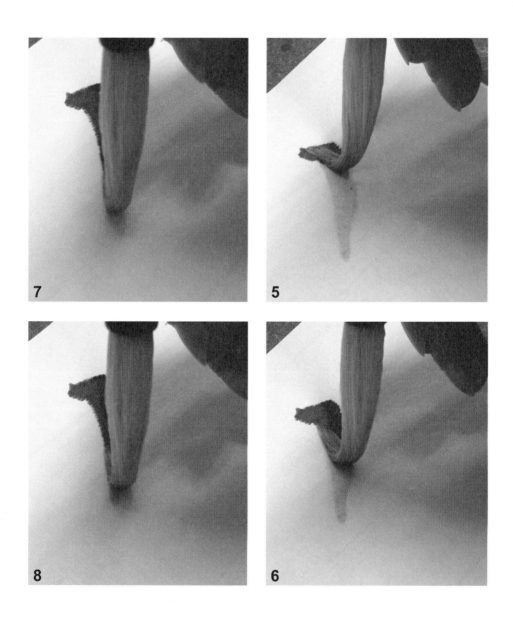

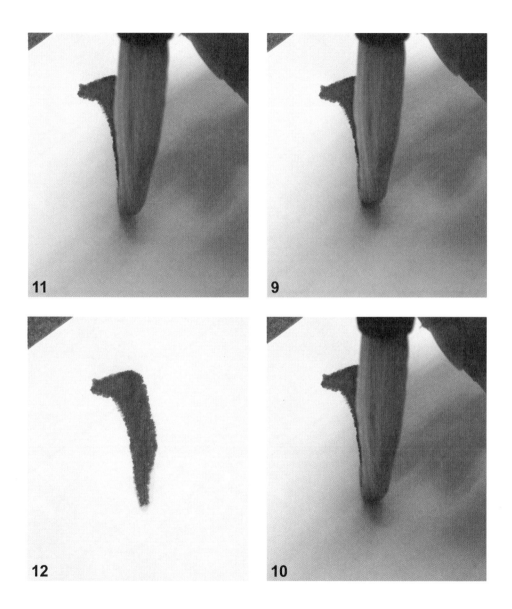

11

9

12

10

3

1

4

2

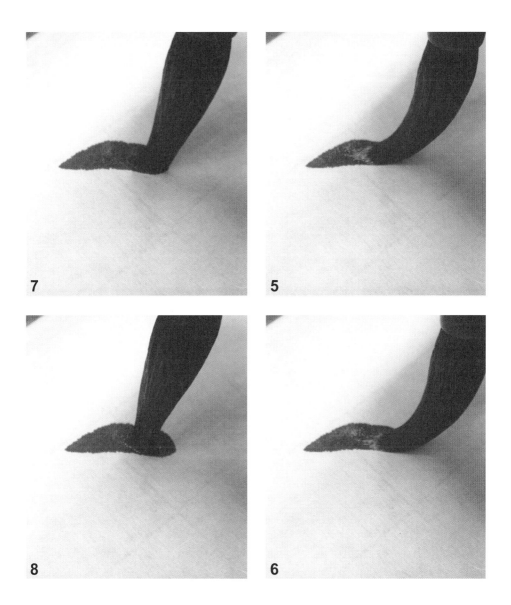

3

1

4

2

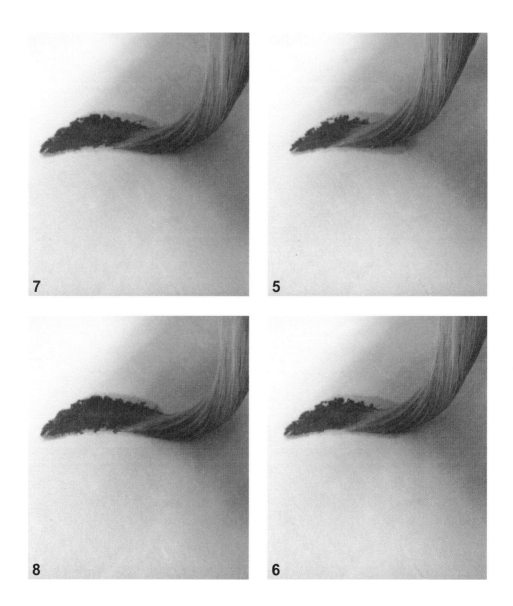

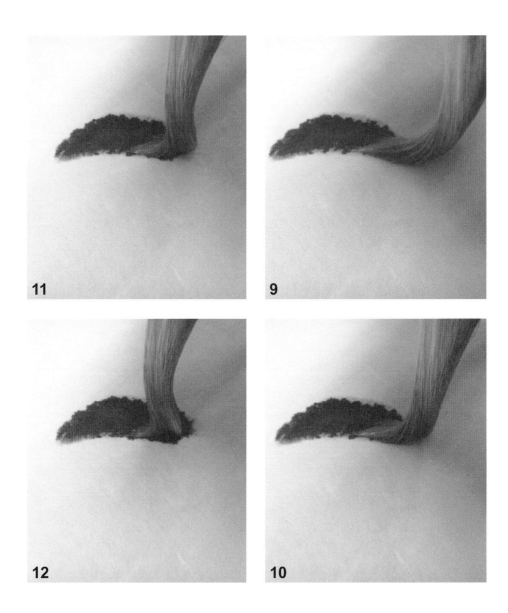

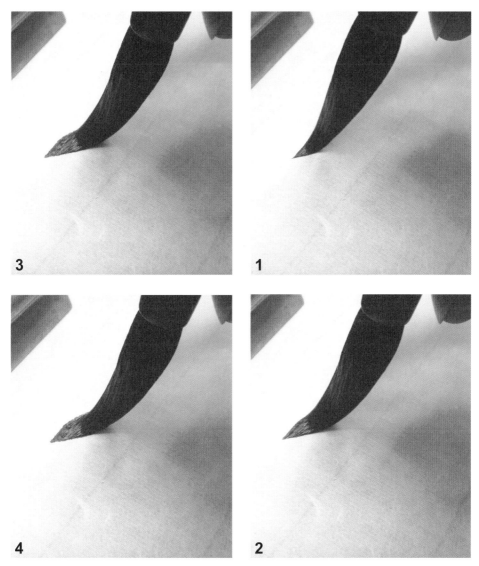

3

1

4

2

3

1

4

2

◆點的運筆分解筆法

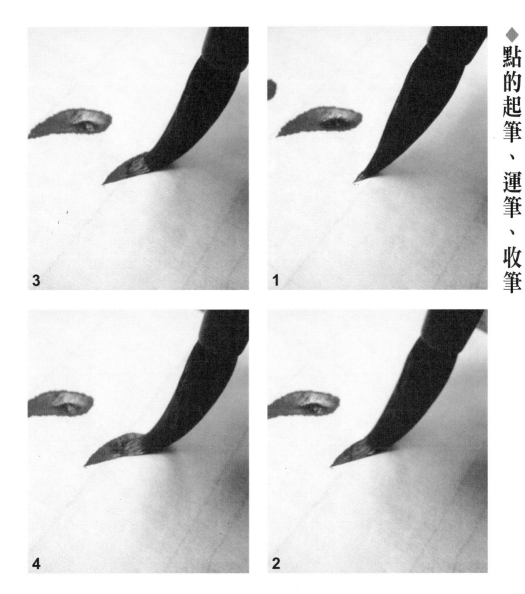

3

1

4

2

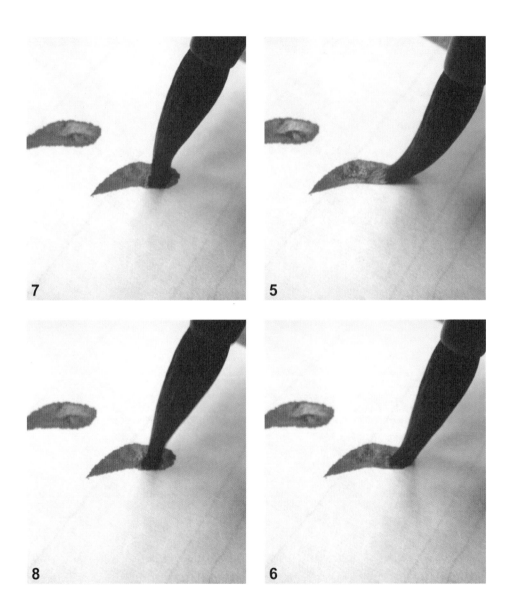

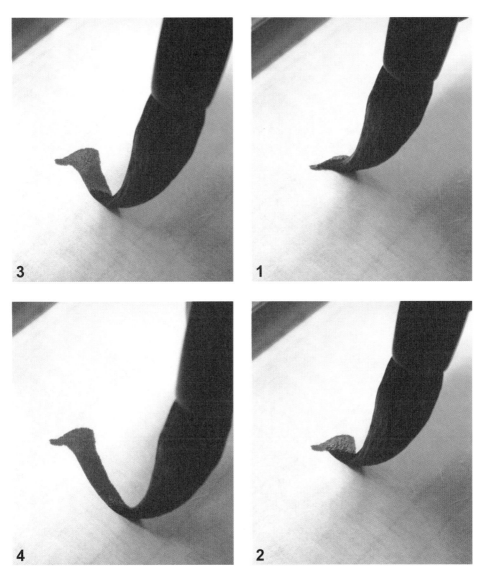

3

1

4

2

3

1

4

2

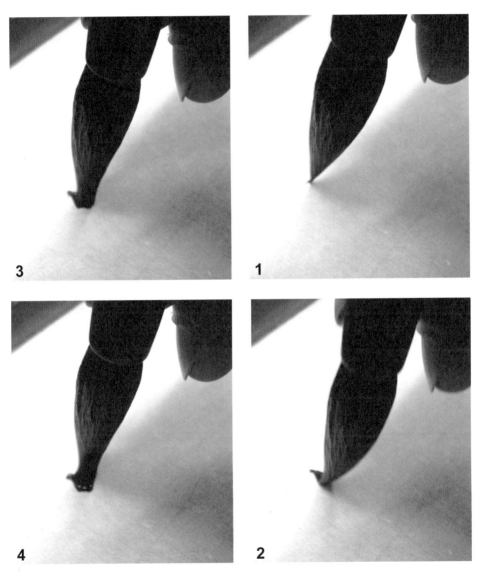

3

1

4

2

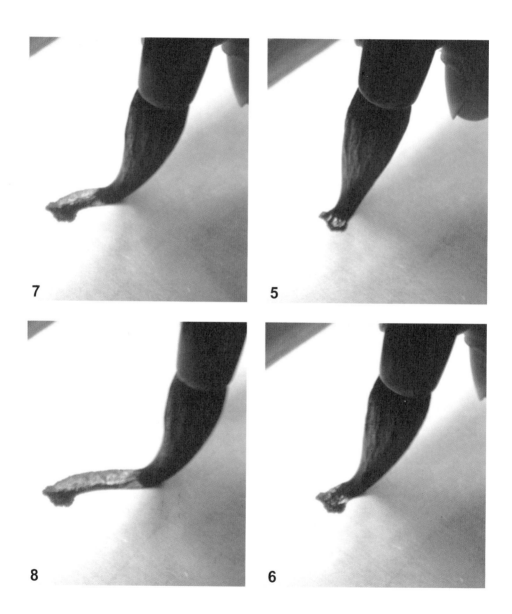

7

5

8

6

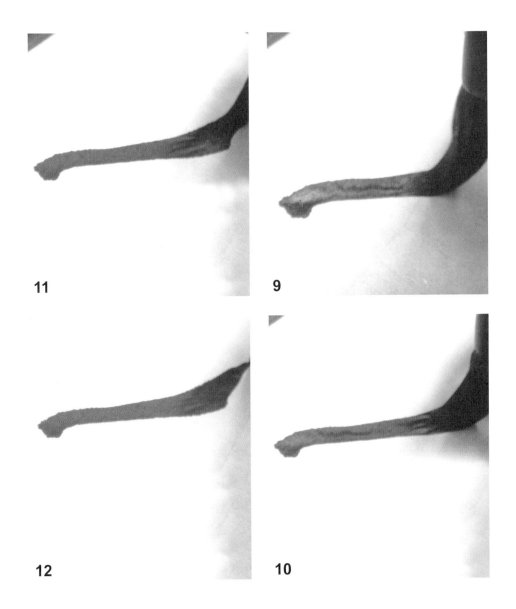

11

9

12

10

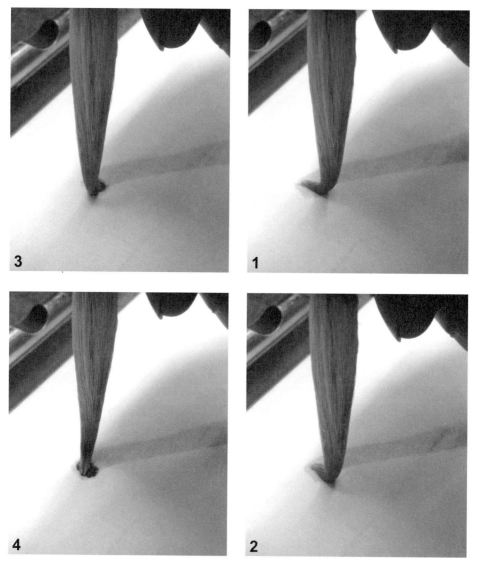

◆捻的筆毛運行方向

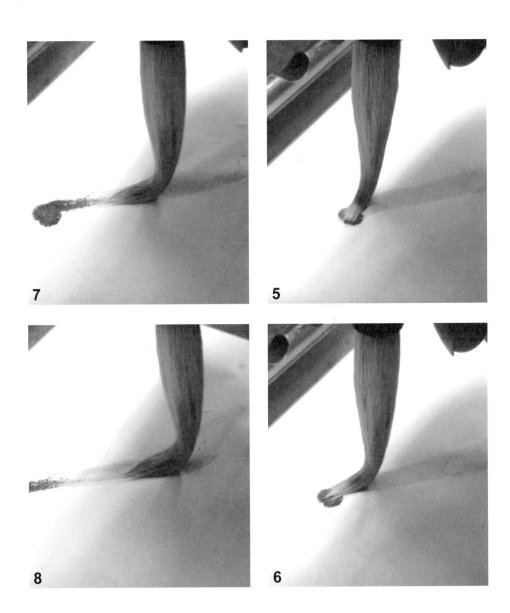

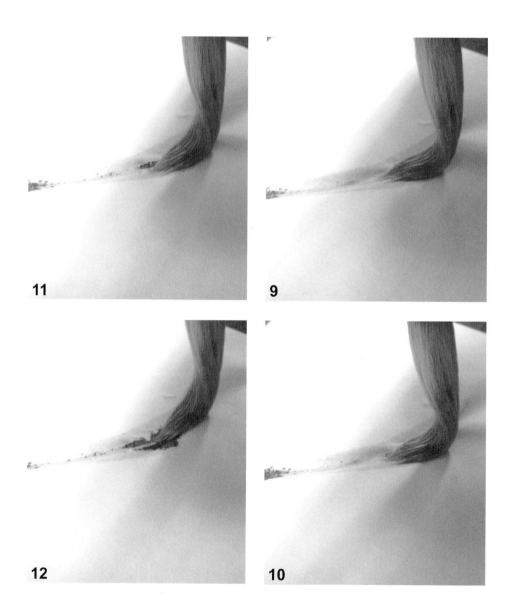

11

9

12

10

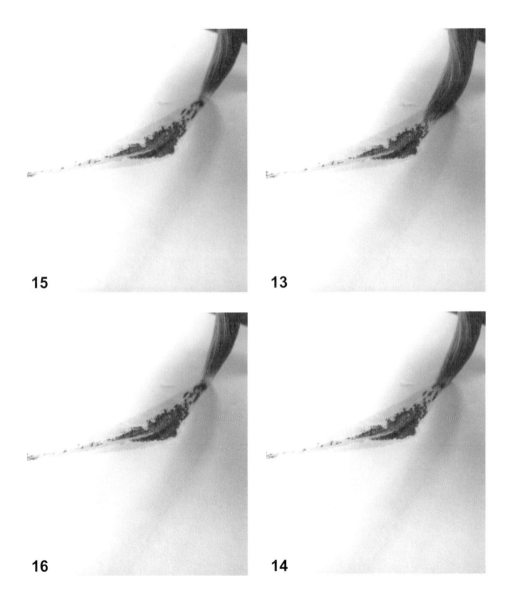

15

13

16

14

3

1

4

2

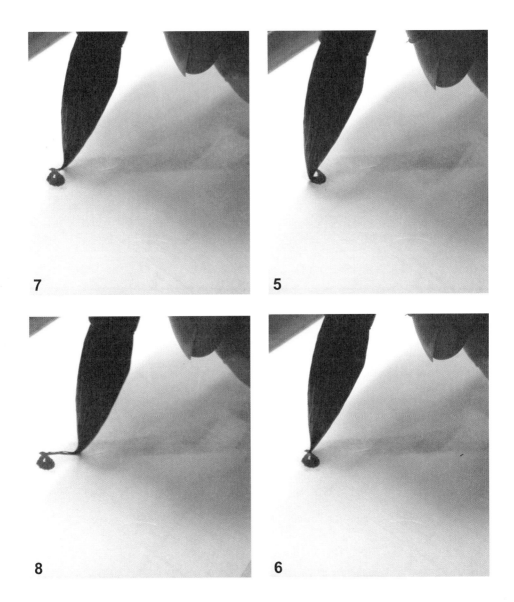

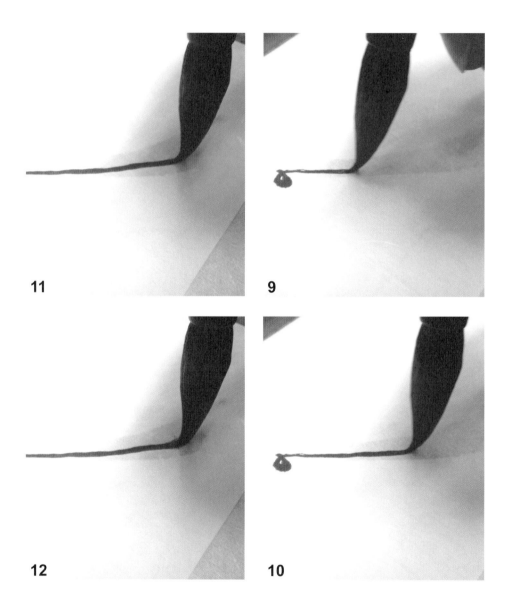

11

9

12

10

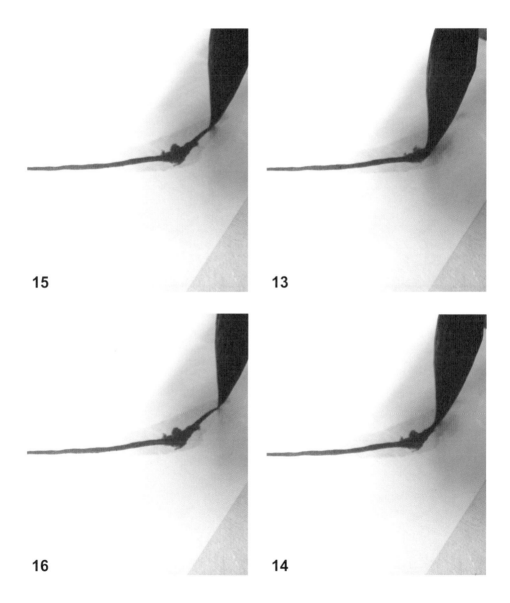

15

13

16

14

第三章

書法的工具與材料

初學書法，一定要選對工具、材料，否則會浪費許多不必要的摸索時間，用不對的工具，不但事倍功半，甚至可能徒勞無功。

基本的書法工具與材料

本篇所列的工具材料，是給初學者最基本的入門款建議。

要注意的是，這些資料只是「最基本」的參考，千萬不要以為靠這些資料就夠了，有關筆墨紙硯的相關知識，請務必深入了解。

一、紙張

無格空白八開「毛邊紙」，每包一百張。

毛邊紙種類繁多，以竹漿製為佳。

二、字帖

※ 必須用沒有被修復的字帖

・楷書／歐陽詢《九成宮醴泉銘》，二玄社

・行書／

趙孟頫前後《赤壁賦》，上海書畫出版社

王羲之《蘭亭序》《馮承素摹本》，上海書畫出版社

王羲之《聖教序》，二玄社

・隸書／《乙瑛碑》《禮器碑》

- 書法史／《中國書法鑑賞圖典》，上海辭書出版社

三、筆

- 楷書／大蘭竹或大狼毫
- 隸書／中如意或中長流（兼毫筆）
- 行書／中蘭竹或中狼毫
 （筆鋒三公分左右，寫二點五公分左右大小的字）

四、墨汁

- 日本開明書液（一般濃度），先買小瓶的，習慣後再買大的。

五、其他工具

- 毛毯（寫字時墊在紙下）寬四十五公分以上
- 紙鎮二只，寫字時壓紙和擱筆用
- 二格或三格式的碟子，一格盛墨汁，一格盛清水
- 看書架，放字帖用

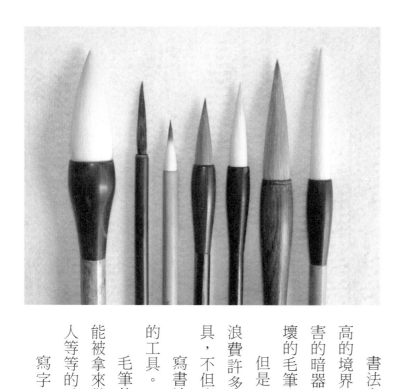

筆

書法和小說中的武功一樣，功夫練到最高的境界，凡柔軟如花葉也可以隨手變成厲害的暗器。一個有一定書法功力的人，用敗壞的毛筆寫出精采的字，並不太困難。

但是，初學者一定要選對工具，否則會浪費許多不必要的摸索時間，用不對的工具，不但事倍功半，甚至可能徒勞無功。

寫書法要用毛筆，毛筆是寫書法最重要的工具。

毛筆的種類很多，所有動物的毛，都可能被拿來做毛筆，雞、羊、狼、兔、馬、牛、人等等的毛，都可以做成寫字的毛筆。

寫字要慎選毛筆，因為毛筆的品質好

壞，對寫字的影響極大。

毛筆的品種很多，從筆毫的原料上來分，就有兔毛、白羊毛、青羊毛、黃羊毛、羊鬚、馬毛、鹿毛、麝毛、獾毛、狸毛、貂鼠毛、鼠鬚、鼠尾、虎毛、狼尾、狐毛、獺毛、猩猩毛、鵝毛、鴨毛、雞毛、雉毛、豬毛、胎髮、人的鬍鬚、茅草等。

從性能上分，則有硬毫、軟毫、兼毫。

從筆管的質地來分，又有水竹、雞毛竹、斑竹、棕竹、紫檀木、雞翅木、檀香木、楠木、花梨木、雕漆、綠沉漆、螺細、象牙、犀角、牛角、麟角、玳瑁、玉、水晶、琉璃、金、銀、瓷等，不少屬珍貴的材料。

原則上，寫行草楷書用硬毫筆、即大蘭竹或大狼毫，篆隸則用如意或長流（兼毫筆），待技術比較熟練以後，可以改用純羊毫。

※尋找適當的毛筆來表現筆法→了解紙→了解墨→依照字體風格→決定筆的種類

墨

古人寫字要磨墨，磨墨要用墨條，現代人則大多用墨汁。

墨條和墨汁的主要原料都是極細的碳粒子，加上膠，以及其他材料。

製墨的碳粒子，是木頭、油、漆、石油、橡膠等等材料不完全燃燒所產生的煙，所以做墨的碳粒子，一般又以「煙」稱之。依所使用的原料不同，又可以分成油煙、松煙兩大類。

墨的品質好壞，主要決定於碳粒子的粗細大小和膠的種類。

墨的表現因素

墨的表現，除了原始煙料的不同，主要決定於下列因素：

· 碳粒子的大小，愈小愈黑；
· 煙的種類（松煙、油煙）；
· 碳粒生產時的氧化程度；
· 膠的種類；

・懸浮劑、墨粒分散的程度；

・微量元素；；

・冰片、麝香、珍珠；

同樣的墨在不同紙張上有不同效果，多做實驗，記錄使用方法。

松煙淡色偏青藍，比較不容易磨到很黑，但好的松煙也很容易用。

油煙淡色略帶咖啡色，好的油煙很容易磨得黑亮，一般寫字畫畫都用油煙居多。

不管使用墨汁或磨墨，要特別注意的是，墨液在與空氣接觸之後就會變稠，所以每次磨墨、倒墨，應該以三CC左右為上限，不要一次倒太多，倒太多的話，過了十分鐘以後墨就會變稠，影響運筆的速度、節奏，寫字的習慣就會無形當中被改變。

磨墨的智慧

通常學生寫書法到一定程度以後，我就會要求學生開始用好紙、磨墨。

初學書法，學生用的是無格毛邊紙，因為毛邊紙便宜、容易寫，有一點點吸水，但不太會滲墨，即使筆裡面的墨含量太多太少，也都不太會影響寫字。

但毛邊紙就是太容易用了，所以，有時學生無意當中就養成沾墨太隨意的壞習慣。

要寫好書法，很重要的一個步驟，就是要知道什麼是紙與墨相合的最佳狀態，這是我稱之為寫字的「標準狀態」，而要得到這個標準，就必須懂得調整毛筆的狀態，包括筆的濕潤度、含墨量等等。

用毛邊紙寫字，比較不容易體會紙與墨相合的最佳狀態的，因為毛邊紙的質地不是很好，無法表現墨韻，所以要用好的紙，用好紙寫字，才可能體會所謂的墨韻。

一般寫字，用的是墨汁，取其方便。但墨汁有各種問題，其中之一就是墨韻不佳。

許多書法家常常強調磨墨的重要，主要還是磨墨產生的墨，的確有一般墨汁無法相提並論的墨韻。

所以寫字要磨墨，但磨墨不是墨磨了就可以。

當然，誰都會磨墨，一般寫字，墨的濃淡也不一定非得如何講究不可。

但如果要追求紙與墨相合的最佳狀態，就得有相當程度的講究。

我總結長年的經驗，以一種可以作為標準的好墨為基本條件，歸納出「兩 CC 水，用二兩墨、磨三百下」這個非常粗糙的二三三原則。

說這個原則粗糙，是因為即使「兩 CC 水，用二兩墨、磨三百下」已經儘量做到定量，但最大的變數，即在於每個人磨墨的輕重、速度不一，還有每個人用的硯台條件不同，更重要的，是用的紙張、筆，以及寫的字體大小都不一樣，還有寫字時天氣狀況、空氣中濕度如何，對寫字時所需要的墨的濃淡影響都很大。所以說，這個原則只能是一個參考值。

但這個參考值，基本上可以保證大部份的人磨出來的墨，都可以用，寫字會黑、在紙上不會很容易滲暈。

然而，那麼多學生現在磨墨寫字，以我所見，包括許多書法界的朋友在內，真正掌握到「紙墨相合的最佳狀態」的人，仍然沒有幾個，我自己也很容易一不小心就失手。

好的紙張，會很明顯的反應寫字的缺點，當然，寫得好的，也會很明顯的呈現出寫字的最佳狀態，如何找到每一種紙張呈現墨色的最佳條件，就非常困難。

因為，說到底，每一種紙張呈現墨色的最佳條件，必須依靠相當程度的書寫技術。如果不會寫字、無法寫出各種風格字體的標準狀態，就很難很難掌握到磨墨的最佳濃淡。

不講究的話，墨汁倒了就可以寫字；講究的話，光是磨墨這件事，就得學幾年。而其中的智慧，更需要一輩子去體會，當然，其中的樂趣也就更為深邃迷人。

一 用「水滴」倒水，兩 CC，水在硯台上應該呈現水珠形態。

二 墨條與硯保持垂直，逆時針方向打圈（左撇子則順時針方向），不急不徐，
　十秒繞十五至二十圈。要默數圈數，數到三百下。

三 磨出來的墨，應保持接近圓珠形。圈圈的範圍約直徑八至十公分。

四 用毛筆將磨好的墨勻到白色瓷碟上。

五 勻寫字夠用的墨即可,將硯蓋闔上,以免墨在空氣中揮發使其濃度變稠。

六 寫字時使用白色瓷碟中的墨，避免直接在硯台上舔筆，否則會很傷筆毛。

硯

墨必須加水發磨始能調用，發墨是用固態墨條，在石頭上研磨，所以磨墨的工具，古代即稱之為「研」，也就是現在所說的「硯」。

可做硯的材料很多，陶、泥、磚瓦、金屬、漆、瓷、石等都可以，最常見的還是石硯。

中國到處是名山大川，可以做硯的石頭極多，產石之處，必然有石工，所以產硯的地方遍佈全國各地。

眉紋歙硯

出產硯石最著名的，有廣東肇慶的端硯、安徽的歙硯、山東魯硯、江西龍尾硯、山西澄泥硯。

硯台講究的是：質地細膩、潤澤淨純、晶瑩平滑、紋理色秀、易發墨而不吸水。

硯台以產於有山近水之地為佳。端硯、硯石即出端溪之渚坑中。石質嬌嫩，如有青花、天青、蕉葉白、魚腦凍各種紋理。

端硯硯坑深入地下，開採不易，現在許多號稱端硯的石頭，其實都不是真正的端硯。

歙硯主要產地在江西的婺源，婺源原本劃歸安徽古歙州，所以稱為歙硯。按石材紋理分為羅紋、眉紋、金星、金暈、魚子五大類一百多個品種。石品、紋理極為豐富。

經過千百年發展，硯台的雕製早已形成相當成熟的工藝，並成為產硯地區的文化特色，硯的製作，包括選石、構思、定型、圖案設計、雕刻、打磨、配製硯盒等多道工序。

有些名貴的硯台並不實用，只能作古董觀賞、珍藏。硯的名貴，有以石質貴者，有以製作貴者，有以名人用而貴者等等。

每次使用後必須硯淨水新。洗時可用海綿微微用力擦拭，但不可用太硬的菜瓜布，以免刮傷硯台。

硯台以實用為上，初學者不必買太貴的硯台，建議以歙硯為第一選擇，主要的原因，是歙硯價格相對便宜，且不管價格高低，大多很好用，能夠輕易的磨出墨來。

除了實用，硯台還需要美觀，太醜的硯台不可用，因為不好用、不好看的硯台，必定影響寫字的心情。

事實上，硯台是文房四寶中最具人文情調的物品，一硯在案，書寫的感覺和用塑膠瓶裝墨汁的感覺是絕對不同的。寫字的人，至少都要有一兩方美觀大方、稱手好用的硯台。

紙

寫書法的紙張比較特殊，不是每一種紙都適合寫字。

初學者一般都是用毛邊紙，有一定的吸水性，可以適當表現筆畫的粗細變化。

現代造紙技術非常進步，種類繁多，但機器做的紙張一般都不適合書畫，書畫用紙，還是得手工製造。

書法不一定只寫在宣紙上

一般人對書法用紙，大都只知道宣紙，也很可能就以為，所有用來寫書法的紙都叫做宣紙。

當然不是這樣，宣紙是唐朝末年才發展的紙張，主要原料是青檀皮和稻草，之前的人用的紙張，是麻紙、楮皮、雁皮或竹紙。

中國大陸前幾年通過法令，只有安徽涇縣生產的紙張才能叫宣紙，而且名列保護產業，關鍵技術配方必須保密，不得公開。

宣紙固然有其特色，但未必好用，我常常說，宣紙寫起來那麼會暈，沒幾個人用

這種紙張可以寫得好楷書。

如果唐朝人用宣紙，就不會有楷書的出現。但現代人不明所以，反而以宣紙為書法的天命之紙，實在大錯特錯。

寫楷書最好的紙張是樹皮類的紙，像楮皮、麻紙、雁皮都很適合。雁皮細緻，表面光滑，有點熟度，所以寫楷書可以運筆較緩慢些，也不怕暈開，讓書寫者能專注於掌握筆法的控制，以及細微體會磨墨的最佳濃度，進而理解墨韻的表現程度。

紙的發明、運用

紙張的發明，早於秦代，但那時的紙張粗糙，並不適合書寫。

東漢蔡倫改良紙張製造原料和工序，大大提升紙張的品質，但漢朝的紙仍然不適合書寫；一直到東漢末年，紙張得到更好的改進後，才漸漸大量使用，因此漢朝隸書不可能是寫在很好的紙上。

晉朝的紙：長度大約三十公分；尺牘用的紙張厚如紙板、拿在手上書寫。

唐朝（含以前）：麻紙不吸水、纖維粗，所以需要再加工，並發展出最適合寫字的紙。

唐末宋初，「宣紙」才發明。宋元明至清初，都大量用熟紙寫書法。

宣紙的大量使用，在繪畫上，始於元朝中期；在書法上，則遲至明末、清初。

紙的種類

紙張種類非常複雜，傳統所稱的宣紙，現在特指安徽省涇縣生產的手工紙張，一般人把和宣紙性質類似之手工紙統稱為宣紙，其實並不恰當。

手工紙的主要材料分成五大部份：一、主材料樹皮，二、填充料，三、固著劑，四、其他配方，五、其他加工方法所附加上去的材料。

常用的主要樹皮種類有：楮樹皮、桑樹皮、三椏皮、檀樹皮、麻皮、竹子。

主要填充材料有：龍鬚草、木漿、稻草。稻草是宣紙最好的填充料，水墨效果最好。

經過一般工序抄造的紙張，稱之為「生紙」，具吸水性；加了明礬做成的紙張，即不吸水或比較不吸水，稱之為「熟紙」、「半熟紙」。

紙張的生熟在使用上有極大的差別，所以買紙的時候要特別留意生熟的問題。

大陸依原料配比，把宣紙區分為特淨皮、淨皮、棉料等三種。特淨皮宣含有較多的青檀皮，淨皮宣次之，棉料所含的青檀皮料最少。一般而言，青檀皮含量越多品質越好，售價也高。

紙張製造與加工極為複雜，原料、工序對紙張的性質影響非常巨大，因此有必要深入了解，紙張種類與適用字體的對應關係。

紙張種類與適用字體

名稱	原料、加工法	吸水特性	表面質感	適用字體
宣紙	青檀（+稻草）	強	粗糙	篆、隸、行草
棉紙	麻	弱	粗糙	楷、行草
皮紙	麻、三椏、雁皮、楮皮（+稻草）	中	細	篆、隸、行、草、楷
竹紙	竹子	中	細	篆、隸、行草
生紙		潑墨		楷、行草
熟紙	加明礬			楷、行草
半熟紙	染色、豆漿、米漿			楷、行草

紙張名稱

紙張的名稱因種類而不同，買紙的時候，要根據自己的需求，指明什麼名稱的紙張，如楮皮、雁皮、生紙、熟紙，如一個品項的紙張底下還有分類，就要更確切指明，如生雁皮、單宣（即薄的）。

書畫用紙的尺寸

書畫用紙的尺寸，各地略有不同，通常可分四尺、五尺、六尺、八尺、丈二、丈六等；在台灣除棉紙是二乘四台尺為全開紙外，一般手工紙均以二點三乘四點五台尺為全開，並稱為全紙。

紙張尺寸規格參考

尺寸名稱	規格尺寸 （寬 × 長 cm）
畫心	46×70
小三尺	50×100
三尺	69×103
四尺	69×138
四尺半切	35×138
斗方	69×69
五尺	84×153
六尺	97×180
八尺	125×248
尺八匹	53×234
丈二	145×368
丈六	193×504
丈八	206×567
二丈	216×630

紙的厚、薄決定紙的重量及價格，一百張為紙重量單位總稱，一百張為一刀，五百張為一令。

宣紙除了重量厚薄，還分單宣、雙宣、三層宣等三種。單宣即單層宣紙；雙宣則是兩張單紙相併烘乾；三層宣製法同雙宣。

宣紙有正、反面之分，正面較光滑，反面較粗糙，使用上以正面為主，用反面會較傷筆。

練習用的紙張

毛邊紙，是以竹子為材料做的廉價紙張，微吸水，控制容易，是初學書法最好的入門紙張。分為有印格子和空白的，建議用空白毛邊紙練字，訓練行氣，用有格毛邊紙，很容易養成依賴格子的習慣。

練習宣，現在市場充斥每刀數百元的練習宣，這種紙是 C 級龍鬚草加回收影印紙邊料製作而成，這種紙不跑墨，容易控制。練習宣最主要的問題是，含鐵量、含膠量較高（因為沒有長纖維，沒拉力，需要靠膠合劑），所以容易起褐色斑點，容易脆化斷裂。這種紙張不可用來寫作品。

雁皮紙，一般來說，雁皮的墨韻比較不容易黑，要想寫出濃重的墨色，要精心選墨；有的雁皮紙可能因製作過程不小心，造成紙張過於熟化的情形，過熟的話就不能用來練字，否則會影響練字的手感，甚至手會受傷。

用雁皮紙臨摹楷書，是一個必經過程，因此要很留意紙張的品質穩定度。

也有人為了節省，用報紙、影印紙、電話簿紙等等，都不適合，寫字是非常花時間的事，時間就是生命，不必要為了省一點點費用而使用這些會干擾練習的紙張。

買紙的注意事項

紙張的性質，對書法技術、風格的影響非常大，不可不講究，用錯紙張不但不容易表現出你想要學習的技巧風格，而且很可能事倍功半，甚至徒然浪費時間。

購買、選擇紙張，除了紙張的種類以外，還要留意：

- 字體的風格（運筆的速度）
- 對筆上的墨量、與毛筆接觸時的寬容度
- 滲透的速度
- 吸水度
- 厚薄
- 紙面光滑度（材料）
- 生熟

建議使用的紙張

楷書：廣興紙寮／雁皮，白玉羅紋，楮皮紙；長春棉紙行／菠蘿宣（薄、生紙）

行書：廣興紙寮／雁皮，白玉，楮皮紙，白玉羅紋；長春棉紙行／菠蘿宣（薄、生紙）

篆書、隸書：廣興紙寮／白玉，白玉羅紋；長春棉紙行／菠蘿宣（薄、厚均可）

字帖

臨摹是學習書法的不二法門。而字帖便是歷代名家、大師留給我們的祕笈寶典。

寫書法，一定要買字帖，而且一定要買到對的字帖，因為同樣的帖子，版本不同，常常會有許多出入。

近年來中國大陸出版的字帖非常多，而且便宜，許多歷代皇室、貴族收藏的字帖，一一精印發行，這些字帖，都很值得購買。

「書法與紙張的關係」

現代人寫書法大多習慣使用宣紙，一般也認為書法應該寫在宣紙上才正式。

書法寫在宣紙上，的確有其特殊的魅力，宣紙柔軟潔白，吸墨性佳，墨色烏黑，裱褙後平整，增加書法的可觀性。

但從書法和紙張的發展歷史來看，清朝以後才開始流行的「書法要寫在宣紙」的觀念，可能是一個美麗的錯誤。

宣紙在唐末或宋朝時發明，但一直到明朝末年，才漸漸成為書畫家習慣用的主要紙張。

王羲之是中國的書聖，意思是，有史以來，王羲之書法寫得最好。

「寫得最好」，至少應該要有兩層意義：一、他的書法技術最好、字最美；二、他的書法總結了當時的書寫技術、提升美感、並形成了後代通用（定型）的書體、筆法。

從唐朝馮承素描摹的神龍半印本〈蘭亭序〉來看，王羲之之所以被稱之為書聖，唐太宗的喜歡和大力推崇固然有推波助瀾的功用，但〈蘭亭序〉所表現出來的筆法，的確出神入化。以〈蘭亭序〉所呈現的書寫技術而論，王羲之的確是古今第一。

〈蘭亭序〉這樣的字，在宣紙上不可能寫得出來。晉朝的紙，大多尺牘大小，即三十八公分高左右（一尺三十公分，所以將信件稱為尺牘），厚如紙板、拿在手上書寫。

左手拿紙，右手拿筆，懸空而書。

楷書在唐朝定型，並成為中國文字最後的發展，楷書成為中國人學習寫字的範本，楷書的技法，也成為書法的基礎。

然而，楷書成為主流，以及楷書技法的完成，相對來說，也限制、改變了中國人寫書法的習慣。因為，一旦熟悉、追求楷書「一筆一畫」都很工整嚴謹的筆法，也就無形中失去了行草筆法中應該有的轉折迴旋。同時，由於楷書技法的需求，也慢慢發展出了許多似是而非的觀念。

例如，所謂「藏鋒起筆」幾乎成為許多人心目中認定的書法聖則。由於藏鋒起筆不容易體會，許多初學者在藏鋒起筆上受到挫折，再者，起筆為什麼要藏鋒，似乎也很少有人說得清楚。

就書法的應用來說，藏鋒起筆其實並非必要條件，過度強調藏鋒起筆，不但造成初學者的困擾，也會增加書寫者不必要的錯誤觀念、習慣。例如，很多人常常批評一個人的字寫得不夠穩重，就是因為沒有藏鋒起筆云云。這種說法，其實常常是不正確的。

以藏鋒起筆作為例子，是要說明書法自唐朝以後，由於楷書的普及，有了許多書寫技術上的變化，但技術的變化並不一定說得清楚，因而衍生了許多錯誤的技術、觀

永和九年歲在癸丑暮春之初會
于會稽山陰之蘭亭脩禊事
也羣賢畢至少長咸集此地
有峻領茂林脩竹又有清流激
湍暎帶左右引以為流觴曲水
列坐其次雖無絲竹管弦之
盛一觴一詠亦足以暢敘幽情
是日也天朗氣清惠風和暢仰
觀宇宙之大俯察品類之盛
所以遊目騁懷足以極視聽之
娛信可樂也夫人之相與俯仰
一世或取諸懷抱悟言一室之內

於所遇，暫得於己，快然自足，不知老之將至。及其所之既惓，情隨事遷，感慨係之矣。向之所欣，俛仰之間，以為陳迹，猶不能不以之興懷。況修短隨化，終期於盡。古人云：死生亦大矣。豈不痛哉！每攬昔人興感之由，若合一契，未嘗不臨文嗟悼，不能喻之於懷。固知一死生為虛誕，齊彭殤為妄作。後之視今，亦猶今之視昔，悲夫！故列敘時人，錄其所述，雖世殊事異，所以興懷，其致一也。後之攬者，亦將有感於斯文。

王羲之《蘭亭序》以唐人馮承素的摹本為最佳。

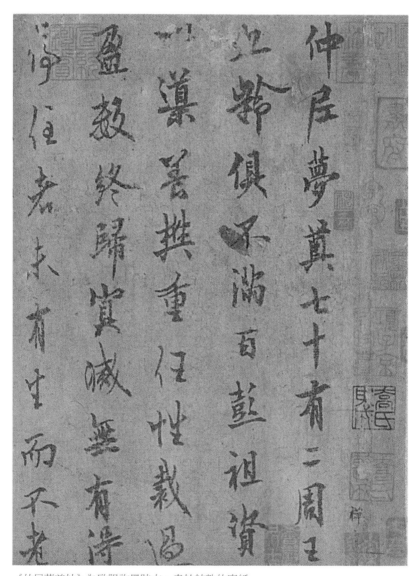

《仲尼夢奠帖》為歐陽詢墨跡本，書於較熟的麻紙。
歐體楷書運筆節奏轉折自如，證明即使是楷書筆法，寫字的節奏也應有行書的筆意，
而不是畫字、刻字，藏鋒起筆實非必要。

念，最後，錯誤的觀念甚至變成權威的美學標準。

書法在唐朝之後，面臨的另一種問題，是紙張材料、工法的變化。其中影響最大的，正是宣紙的發明。

紙張的製造，在紙漿經過抄製、乾燥後，基本上紙張就算產生了。但這種紙漿抄製乾燥後的紙張，其實只能算是一種「原紙」。書畫用紙通常必須再經過各種必要的加工程式，才能適合書畫。正如古代用來寫字畫畫的絹，必須經過各種加工，才能使用。

宣紙的質地潔白、柔軟、表現墨色的能力很強，基本上不需要再經過加工就可以應用。這種簡便、高品質紙張的發明，省去了書畫用紙必須再加工的麻煩，自然很快成為最普及的紙張。

從現有的歷代名人作品真跡考察，明朝的書法名家，文徵明、祝枝山、董其昌、王鐸、王寵、張瑞圖，還是比較習慣在熟紙上寫字。

清朝以後流行用宣紙，可能有兩個原因：一、宣紙便宜，容易購買；二、清朝開始流行的隸書、篆書，用宣紙書寫可以表現出極佳的線條和墨韻。

但是，用宣紙寫書法，尤其寫楷書行書，都可能產生很大的錯誤，初學也很容易挫折。宣紙吸水性強，書寫時墨液容易滲透，筆畫不容易控制，太慢容易暈開，不容易表現楷書的端正嚴謹，也很難表現行書的細膩筆法。

清朝中期以後，由於復古風氣高漲，書法家刻意追求一種蒼老、蒼勁的風格，甚至以醜、怪為追求的目標，如有名的揚州八怪中，鄭板橋、金農、黃慎的字體，都以

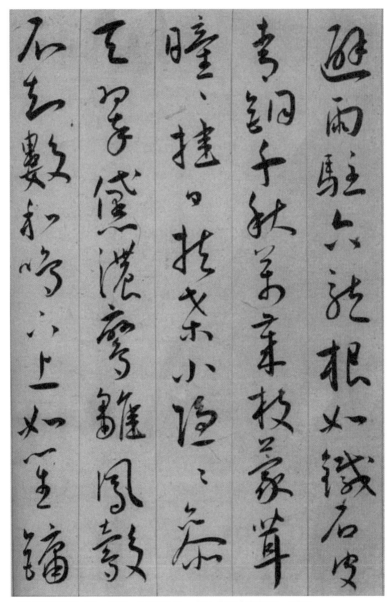

《自書五憶歌》明・王寵，行草作品，書於金粟山藏經紙，熟紙。

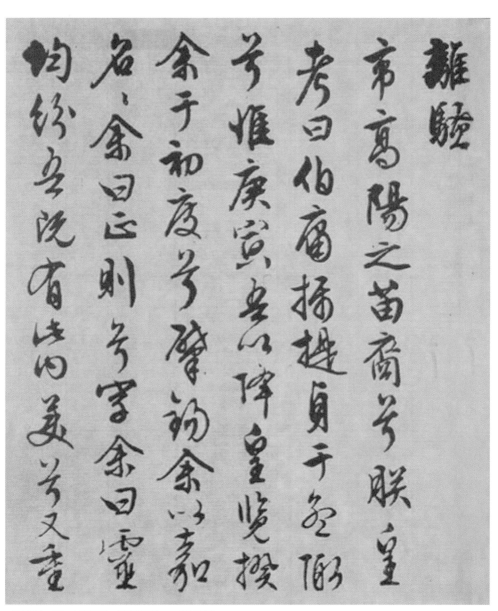

《離騷》 明・文徵明，行草作品，書於熟紙。

清·揚州八怪之一鄭板橋書李白詩《秋登宣城謝朓北樓》。應書於生紙。

「怪」為特色，也受到士人和商界的雙重肯定。鄭板橋把隸書筆意、結構寫到行書裡面去，勢必要改變二王系統流利順暢的筆法；金農平板的「漆書」，更是剪去毛筆筆尖的結果。自晉朝以來一千多年間被奉為書法聖則的二王筆法，可以說是在特殊的社會形態中，被刻意的避免或變革。

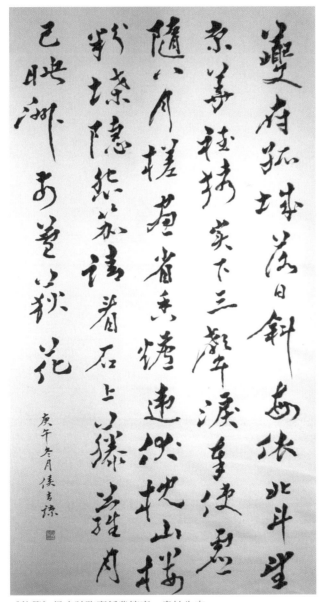

《秋興》侯吉諒臨臺靜農筆意，書於生宣。

＜金箋蘭亭＞侯吉諒臨蘭亭序作品，書於安徽涇縣泥金宣，熟紙。

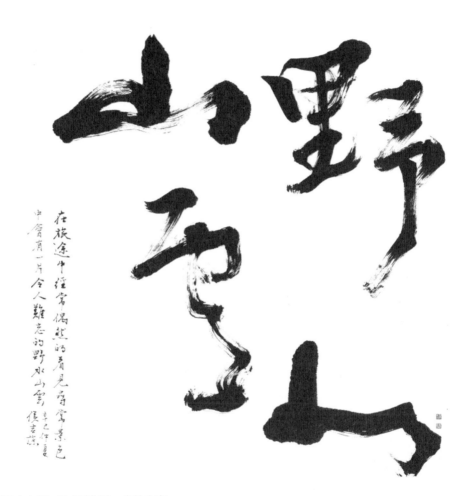

＜野水山雲＞侯吉諒作品，書於生宣。

第四章

姿勢與執筆

　　寫書法的方法千變萬化，各人有各人的體會，沒什麼絕對正確的方法。

　　但有一點是絕對的真理，亦即寫字就是寫字，很多人寫書法不是寫字，而是畫字、刻字、甚至是描字。

　　畫字的結果，是以後就不要想寫行雲流水的行書或草書。

［寫字姿勢］

寫字的姿勢，非常非常，非常重要。姿勢不正確，寫字不會好看，也容易受傷。

寫字最重要的，就是保持身體的端正，上半身從頭到臀部，要端正，下半身從臀部到腳掌，要平分、端正。

寫字的紙張和身體的距離非常重要，不可太近、太遠，或偏向一邊，端正坐好，雙手自然彎曲，放在桌上，右手手掌的位置，應該在右胸口前方十五至二十公分的位置，那就是你寫字的地方。

有古人說，寫字的時候筆桿要對著鼻子，這是不對的。

端坐時，筆桿對著鼻子的話，剛好擋住眼睛的視線，要看得到字，頭就得偏一邊，頭一偏，什麼問題都來了。

在右胸口前方十五至二十公分寫字的這個距離，要時時注意保持。

一般寫字最容易出現的毛病，就是紙張不動，而移動身體或手去遷就紙張的位置。

這樣一來，在紙的最前端寫字，身體就得往前，或就乾脆手往前伸，於是很自然就「靠」在桌子上寫字。寫到紙張底端的時候，則剛好相反，手一直往身體後面退，這樣，力

道怎麼出來？

左右也是，寫字從左到右，結果，身體也一邊跟著歪，歪久了，不腰痠背痛才怪。

身體不端正、寫字的位置不對，還嚴重影響視線的角度，視線角度不正，寫的字也不會正。

所以，寫字的姿勢非常非常重要。初學者千萬時時提醒自己。

[桌椅高度的配合]

寫字因為長期維持一種姿勢，所以桌椅的高度配合很重要，桌椅高度不對，寫字很容易受傷，也不容易寫好字。

桌子的高度，一般餐桌的標準高度是最好的，但椅子一般都太低，很容易「吊」著身體，趴在桌子上寫字，這樣寫字，很難寫好。

椅子最好是可以調整高度的，如果在家裡，不妨多花兩百塊，訂做一張專門寫字的椅子。

桌椅的高度配合，要像鋼琴家講究琴椅的高度一樣，要分釐必爭。

簡單來說，最理想的桌椅高度，應該是端正坐著，挺腰胸，微向前傾，雙手自然下垂，小臂平放桌上時，可以不必聳肩抬臂，而上下臂的彎曲，剛好可以呈九十度。

這樣的桌椅高度配合，是最理想的，因為全身上下可以完全放鬆，寫字的時候，可以不必刻意提高肩膀與手臂，浪費許多力氣。

寫毛筆字的力道傳遞，從紙上倒數，分別是筆尖、筆毛、筆桿、手指、手掌、手腕、

手臂、肩膀、背部、上半身、全身。

那完全是一個力距的傳遞，力距越長，傳遞到筆尖、紙上的力量越大，這也就是古人強調寫字要懸肘的道理。

懸肘寫字是非常困難的技術，所以初學者剛剛開始寫字的時候，我會建議，不懸肘、輕懸腕。

輕懸腕最難解釋，但要領是右手手腕輕輕（很輕很輕）的靠在桌上或橫過來的左手背上。

雖然只是輕輕靠著，但對寫字的穩定卻非常重要。初學者如果一開始就懸肘，會把很多力氣用在懸肘時的穩定上，這樣就沒辦法專心寫字，甚至為了懸肘的太過困難而放棄書法。

懸肘可以慢慢來，事實上，只要注意寫字時只能輕靠手臂，慢慢的，就無形當中也養成了穩定的功夫，等到寫到十五公分以上的字時，手臂就很自然會抬起來，而所謂的懸肘，也就無意中練成了。

【執筆】

小時候學書法，老師教我們說王羲之從鵝頭高高仰起的姿勢，領悟到拿毛筆的方式，才終於寫出了「書聖」的成就，因此鵝頭式執筆法，幾乎是寫書法的鐵律，但這種執筆法實在困難，寫字的過程吃了不少苦頭。所以從小到大，我對這種「經典式」的拿筆方式越來越困惑，遍讀古書中和書法有關的論述，也發現怎麼拿毛筆一直有許多爭論，蘇東坡的書法成就為宋朝第一，可是書中記載他拿筆的方法是「枕腕單勾斜管」，方法和現代人用原子筆根本沒什麼兩樣，如果蘇東坡這樣的拿筆方式也可以寫出極高的成就，那麼，為什麼一定要用那種高難度的「鵝頭、直筆、懸腕」的方式開始學書法呢？許多人學書法，不就是「死」在這種高難度的方法上嗎？

我一直覺得，毛筆線條的出現方式、種類，以及什麼是中鋒、如何中鋒用筆，才是寫書法最重要的觀念，把這些觀念先搞清楚，可以分辨出「寫字的線條」和「畫字的線條」之後，再來動手寫字，那就容易多了。

至於用什麼樣的方法拿筆，寫字的時候是不是一定要懸腕，一開始的時候，都不需要強求，免得才剛剛有的一點興趣，就被那些嚴格規矩都消磨光了。

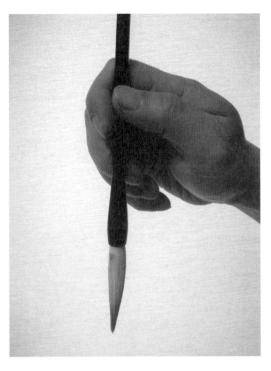

單鉤執筆

執筆的訣竅，不在鵝頭、虎口、撥鐙這些講究上，而只有四個字「指實掌虛」，唐太宗對此說得很清楚：指實則筋骨均平，掌虛則運用便易。

雙鉤執筆

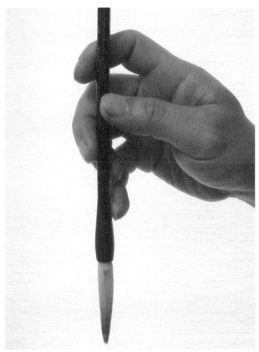

鵝頭執筆

【輕懸腕】

［用筆］

寫書法的方法千變萬化，各人有各人的體會，沒什麼絕對正確的方法。

但有一點是絕對的真理，亦即寫字就是寫字，很多人寫書法不是寫字，而是畫字、刻字、甚至是描字。

畫字就是用筆尖把筆畫的形狀畫出來，尤其是起筆、結尾的地方，看起來很有形，但畫字的結果，是以後就不要想寫行書或草書。

有的人寫字先描字，以為這樣可以掌握形狀和結構，其實事倍功半。更重要的，字描多了，一樣不會寫字。

刻字也很糟糕。有的人寫字的動作一大堆，起筆、收筆的地方又切、又描、又畫的，這種把筆畫的力道「做出來」的方法，當然也是錯的。

不過錯誤的方法比較簡單，效果比較容易看得到，所以，很多人都「錯此不疲」。

寫書法最有名的是「永字八法」，但在熟悉永字八法之前，我認為更重要的是認識「用筆」。

用筆，就是使用毛筆的方式，瞭解毛筆如何使用，才能知道如何寫出筆畫、掌握正確的永字八法。

◆永字八法淡墨示範

3

1

4

2

7

5

8

6

11

9

12

10

15

13

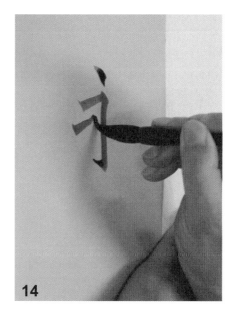

16

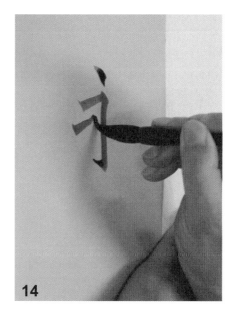

14

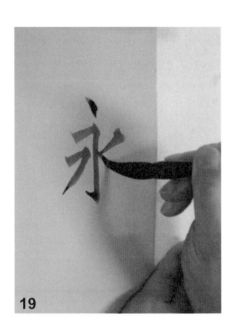

19

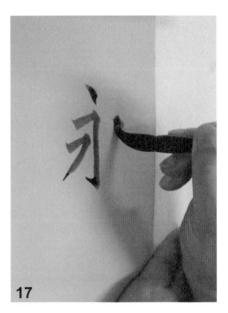

17

20

18

23

21

24

22

◆永字八法濃墨示範

7

5

8

6

11

9

12

10

15

13

16

14

19

17

20

18

23

21

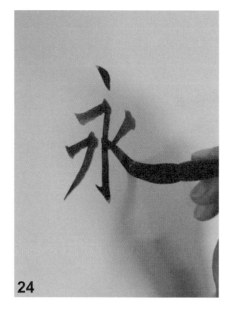

24

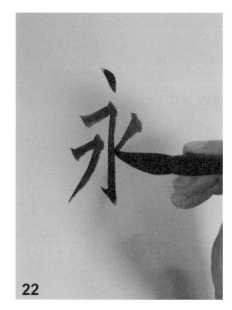

22

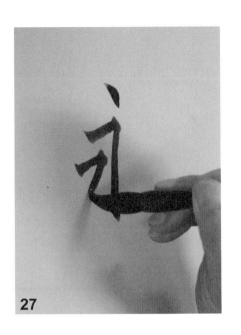

27

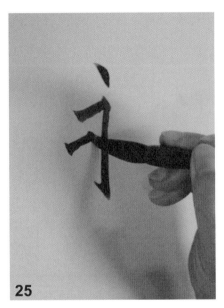

25

26

［中鋒］

一般來說，「學書法」的方法，都是找一個字帖，然後一個字一個字練習下去。在這個練習的過程中，同時學會使用毛筆、筆畫順序、字的結構（造型）這三件事。

然而，就我所看到的，很多人學書法學了很久（十年以上），還是不太瞭解正確的毛筆使用方法。原因可能是老師也不會，也可能是沒掌握要訣。

使用毛筆最重要的關鍵，就是中鋒用筆。可是什麼是中鋒用筆，千百年來說的人很多，但始終都說得不是很清楚，而且越說越複雜。

古人形容中鋒用筆是「如印印泥，如錐畫沙，如屋露痕」，很多人從這些形容詞的表面去理解，結果產生許多誤解。例如，有人寫字喜歡搖擺顫動筆尖，像蓋印章時要上下左右用力印壓，問為什麼要這樣，就是因為古書上說寫字要「如印印泥」。

其實「如印印泥，如錐畫沙，如屋露痕」說的並不全然是同一件事。「如印印泥」是形容書寫力道要四面八方都照顧到，像蓋印章那樣；「如錐畫沙」是形容用筆的方法；「如屋露痕」，是形容中鋒的樣子。

即使這樣分析，還是不容易明白，什麼是中鋒，因為中國人談書法的方式，無論是書法理論還是書法美學，甚至書寫技巧，大都用形容、比喻的方式。既然是比喻，各人體會和理解可能出入很大，雖然沒什麼是絕對或嚴格的對錯，但總是說不明白。

因而不妨暫時放棄古人說法，嘗試用現代人的語法，重新定義「中鋒」。

一、是筆毛中間、最尖的部位。

二、是筆毛最中間最尖的部位，位於筆畫的中間。

三、是在寫字過程中，運筆（起筆、行筆、收筆）的時候，保持最中間最尖的筆毛在筆畫的中央。

而之所以需要中鋒，原因是：

一、中鋒所寫出來的線條，是最有力道的線條。

二、在運筆的時候始終保持中鋒，才有可能筆畫連續不斷的寫下去。

最有力道的線條，從物理學上來說，是力道最平衡的線條。毛筆所產生的線條，有一定的寬度（即毛筆接觸紙張的痕跡），以直畫而言，線條左右兩邊的力道如果相同，線條就會顯得很平穩，因為左右兩邊的力量相同，線條的力量是平衡的，不會偏向任何一邊，寫字的時候，用中鋒就可以寫出這樣的線條。相反的，如果寫字的時候沒有保持中鋒，線條兩邊力量就不平均，因為筆毛的分佈不平均，筆毛與紙張接觸的力量不平均，線條的力量分佈就有強弱、大小，寫出來的線條就會向力量比較小的方向彎

曲。無論橫直、撇捺、點頓、轉彎、圓角，只要是中鋒用筆，寫出的線條就一定是最有力量的。

要求「中鋒」的另一個原因，是保持筆尖在中鋒的位置，這樣毛筆才不會開叉，才能蘸一次墨就可以寫一個甚至好幾個字，而不必像小學生初學書法那樣，寫一畫就要蘸一次墨，以便把歪掉的筆毛理正弄順。也唯有寫字時始終保持中鋒，才能保持筆毛的四面八方都可以運筆，運筆的時候可以保持筆的順暢，這樣，筆畫之間的「氣」才能是連貫的。

學會中鋒，就等於打通了學書法的任督二脈，剩下的字體、字形、筆法，就等於武術中的招式，只要熟悉，就會打出一套漂亮的拳法。而如果沒有中鋒，即使學會了招式，即使有漂亮的外形，仍不免出拳軟弱，拳法毫無威猛的力道。

在一般人看起來，懸腕、用毛筆寫字似乎是很神奇的事。其實不然，只要適當的訓練，不必三個月，大都可以懸腕寫出一定程度的線條、筆畫和簡單的字體。

拿毛筆的方法也有很多講究，鵝頭、撥鐙、雙鉤等等一大堆，不容易理解。我覺得唐太宗論執筆法說的「指欲實，掌欲虛，管欲直，心欲圓。又曰：腕豎則鋒正，鋒正則四面勢全；次指實，指實則筋骨均平；次掌虛，掌虛則運用便易」已經很完整了，其他太怪異的主張都可以不必理會。

何謂中鋒？

◆ 中鋒的定義

· 筆毛中間、最尖的部份

· 中間最尖的筆毛，位於筆畫的中間

· 在寫字、畫畫過程中，保持第二點的運筆模式

◆ 中鋒的目標

· 接觸面著力度相同（如印泥，如錐畫沙，如屋露痕）→ 最強而有力的線條，力道最平衡的線條

· 保持筆毛的四面八方 → 運筆的時候保持筆的順暢 → 畫筆之間的「氣」是連貫的

執筆、角度、提、轉、捻 → 改變筆畫方向、保持中鋒

練習楷書順序

以下練習楷書的順序，是我個人授課的經驗累積，基本上筆畫的難易、種類分類，

從比較簡單的筆畫、字體，向複雜、困難的發展。

初學書法，最重要的是基本的筆畫要非常熟悉，所以不要貪多，一下子就要寫很多

字，還是老老實實的一個字一個字的寫，至少三、四百遍的練習，然後再進階到兩個

字、三、四個字，到一行、一頁，最後才是從頭到尾的全部練習。

例如：仁、佳、百、下、千、其。可、何、和、年。邑、挹、充。依此類推……

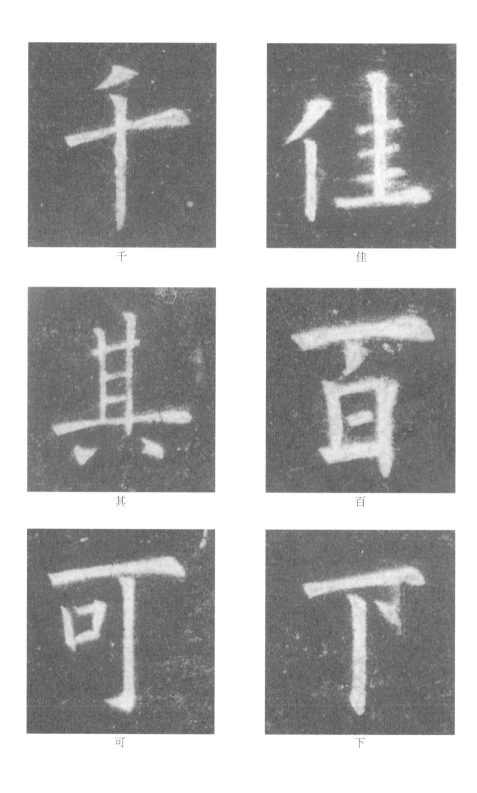

千

佳

其

百

可

下

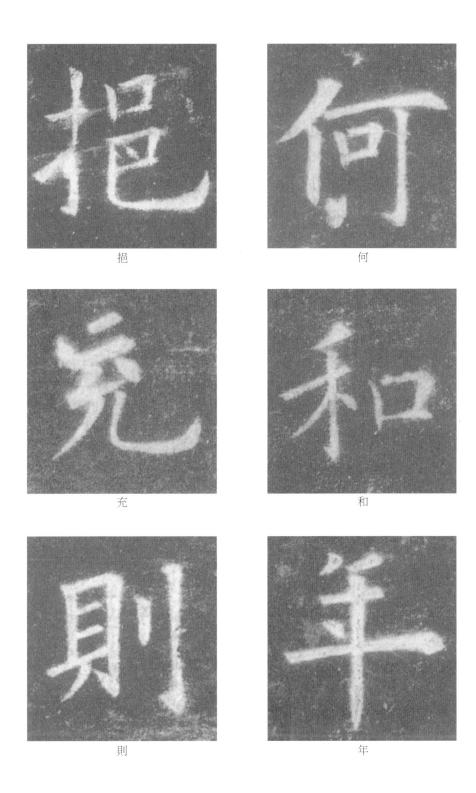

挹

何

充

和

則

年

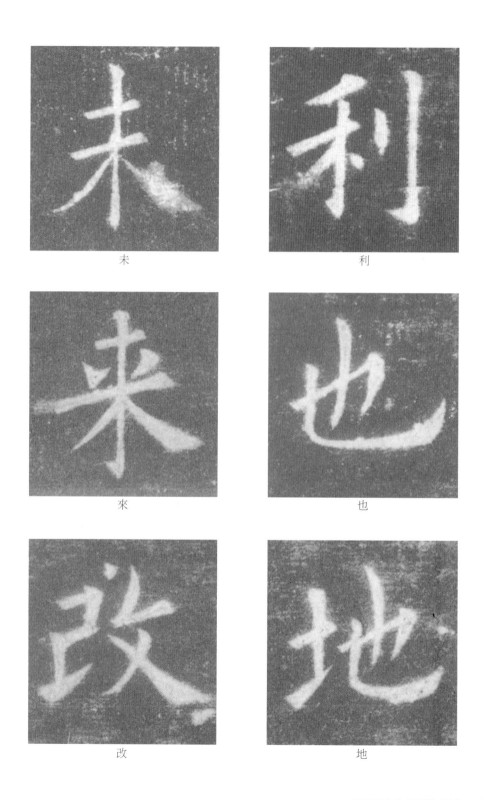

未

利

來

也

改

地

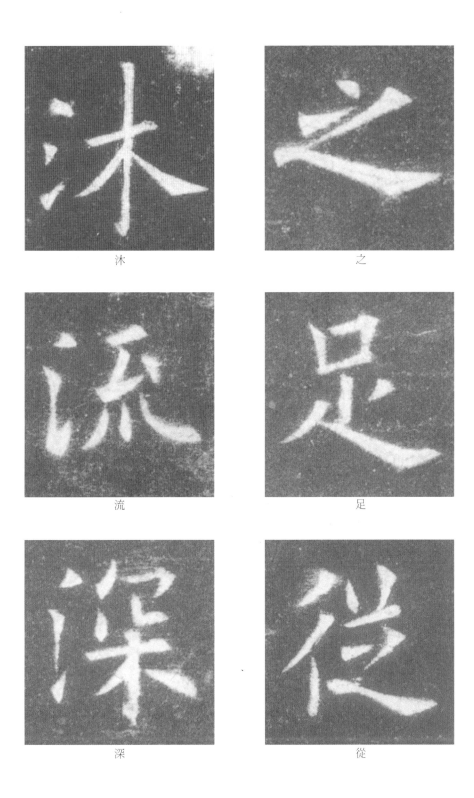

沐

之

流

足

深

從

黃　　琛

華　　怡

始　　惜

墜

安

固

當

成

家

如何寫書法：觀念心法與技術工具

作　　者：侯吉諒

社　　長：陳蕙慧

副總編輯：李欣蓉

出　　版：木馬文化事業股份有限公司

發　　行：遠足文化事業股份有限公司

地　　址：23141 新北市新店區民權路 108-4 號 8 樓

電　　話：(02)22181417

傳　　真：(02)22188057

郵撥帳號：19588272 木馬文化事業股份有限公司

讀書共和國出版集團社長：郭重興

發行人兼出版總監：曾大福

法律顧問：華洋國際專利商標事務所　蘇文生律師

印　　製：成陽印刷股份有限公司

三　　版：2019 年 4 月

三版三刷：2022 年 3 月

定　　價：460 元

如何寫書法：觀念心法與技術工具 /侯吉諒著 .-
三版 .- 新北市：木馬文化出版：
遠足文化發行 , 2019.04
　面；　公分
ISBN 978-986-359-642-4（　平裝）

1. 書法　2. 書法教學

942　　　　108001838